藍男色 06 x 祐蓁實體寫真紀實

18、19歲
在這個即將轉換生活經歷的年齡
從高中進入到大學的過程裡
不同的思維
面對新的挑戰
也鍛鍊出更好的身形線條

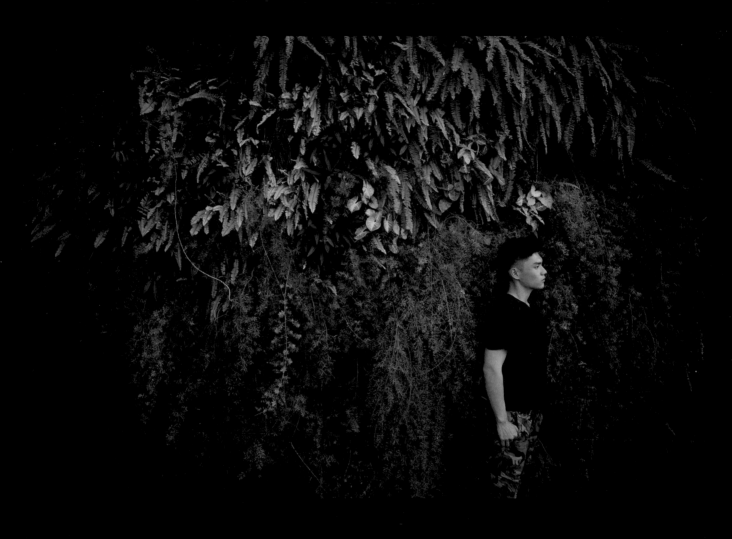

記錄下這個時候的我
是一種突破
更是豐富了自己
為我的人生多了一種不同的表現
在這本書完整收錄了18、19歲裡不同面向的我
可以是稚嫩的表情，也可以是成熟的態度
透過這本書你會了解更多的我

CREATE YOUR OWN LIFE

/ 創造自己的生活

Hi, 我是祐蓁，

　　剛開始也曾跟很多人一樣，因為身材不好一度對自己沒有自信，也很在乎別人的眼光；所以在15歲時我就下定決心要開始鍛鍊身材，經過將近兩年的努力，在運動量的增加、飲食控制下，我的體態也越來越好看，在我17歲的階段達成了我設定的目標!!! 雖然過程是辛苦的，但為了達到自己的理想狀態，辛苦都是值得的。

　　某天看到了其他男模的身影，心裡也羨慕著：「如果我也可以，該有多好」。當時的我其實完全沒想過有朝一日也能拍下自己的作品，所以當應徵模特通過時，自己的心裡很激動，為了這幾天的拍照過程能夠有更好的畫面，也對自己的身材管理更加嚴格，過程中我也深深體會到，生活其實是需要靠自己去努力、去創造才能夠如此豐富的。

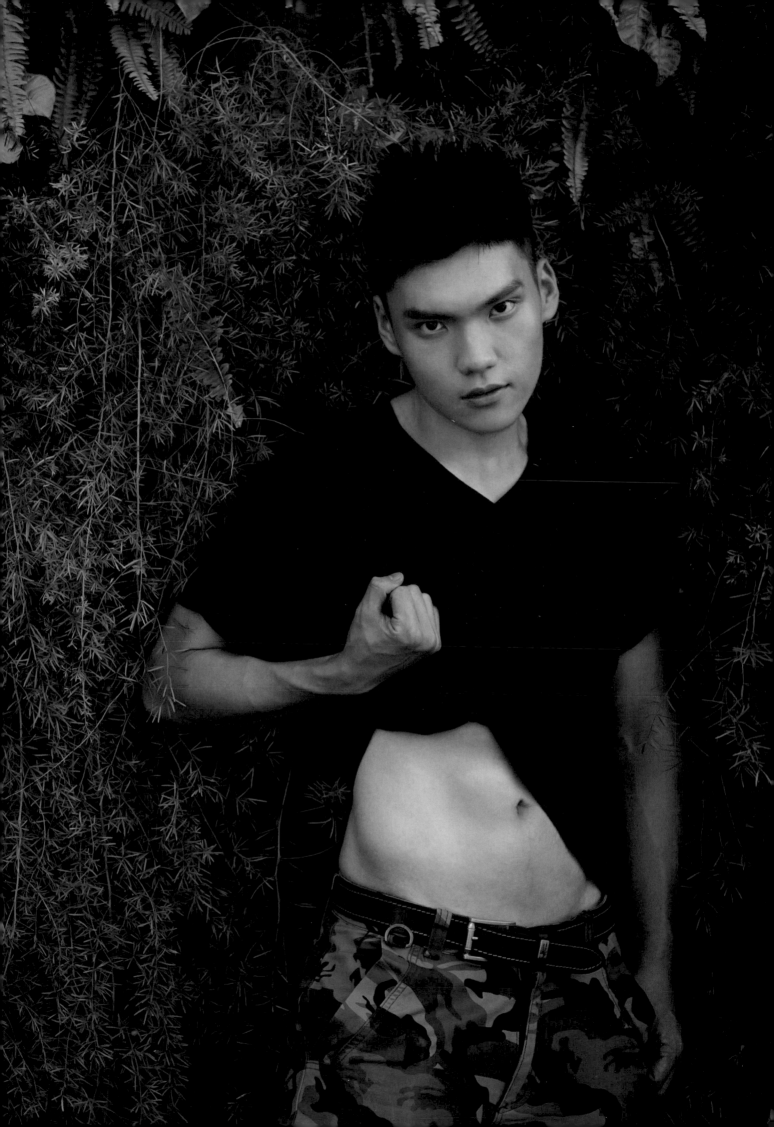

平常的我喜歡觀察，好奇心強，喜歡關心生活中的議題，
對於我的生活態度就是期許自己有平穩、沒有太多複雜事物所影響的生活

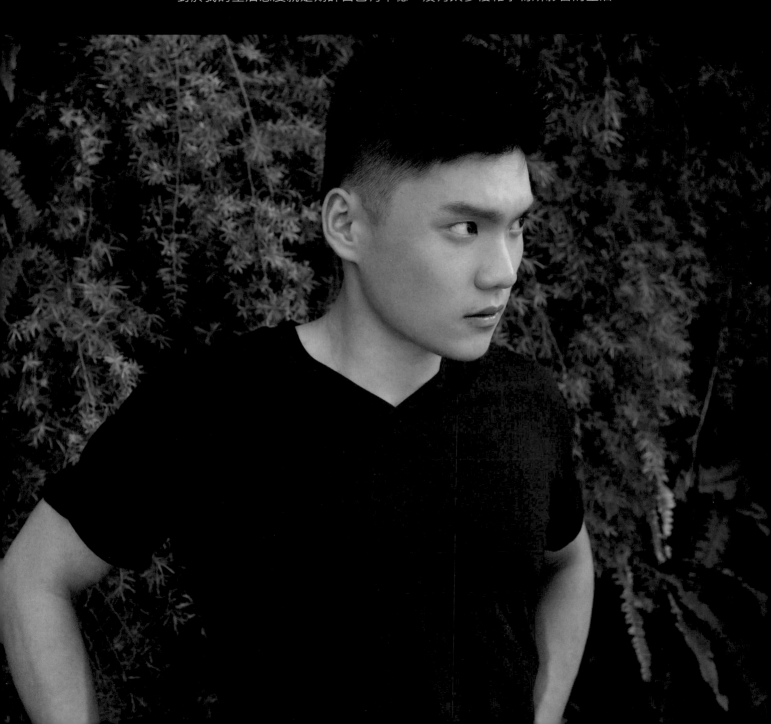

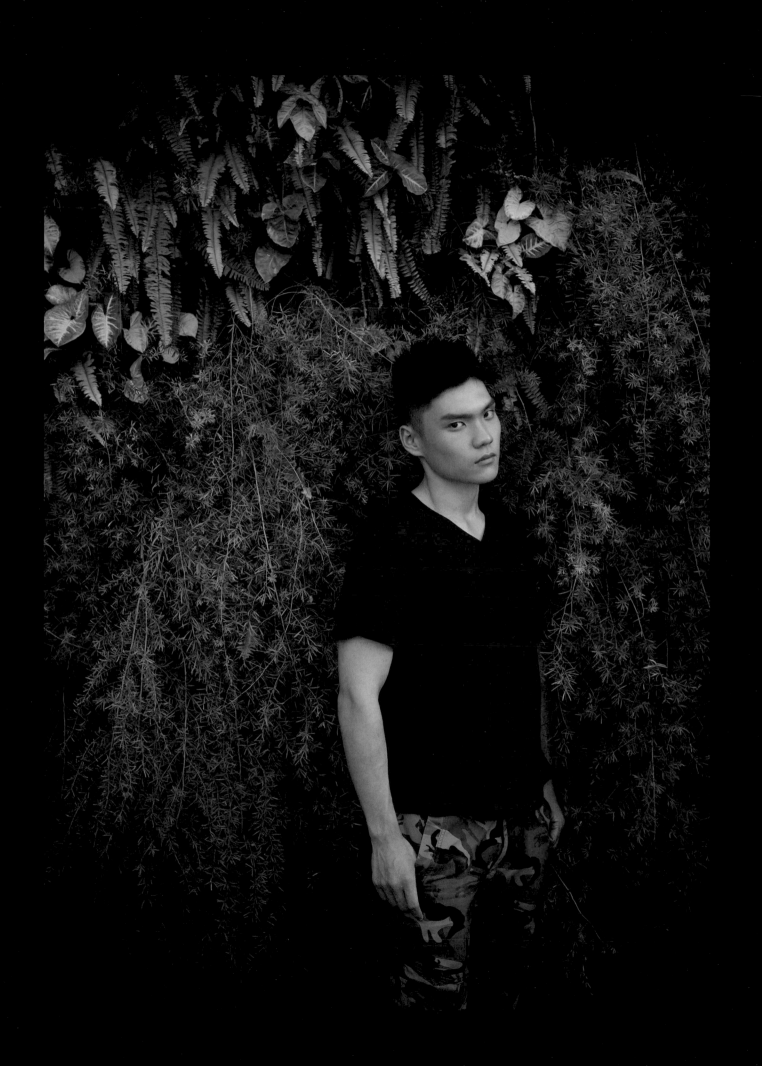

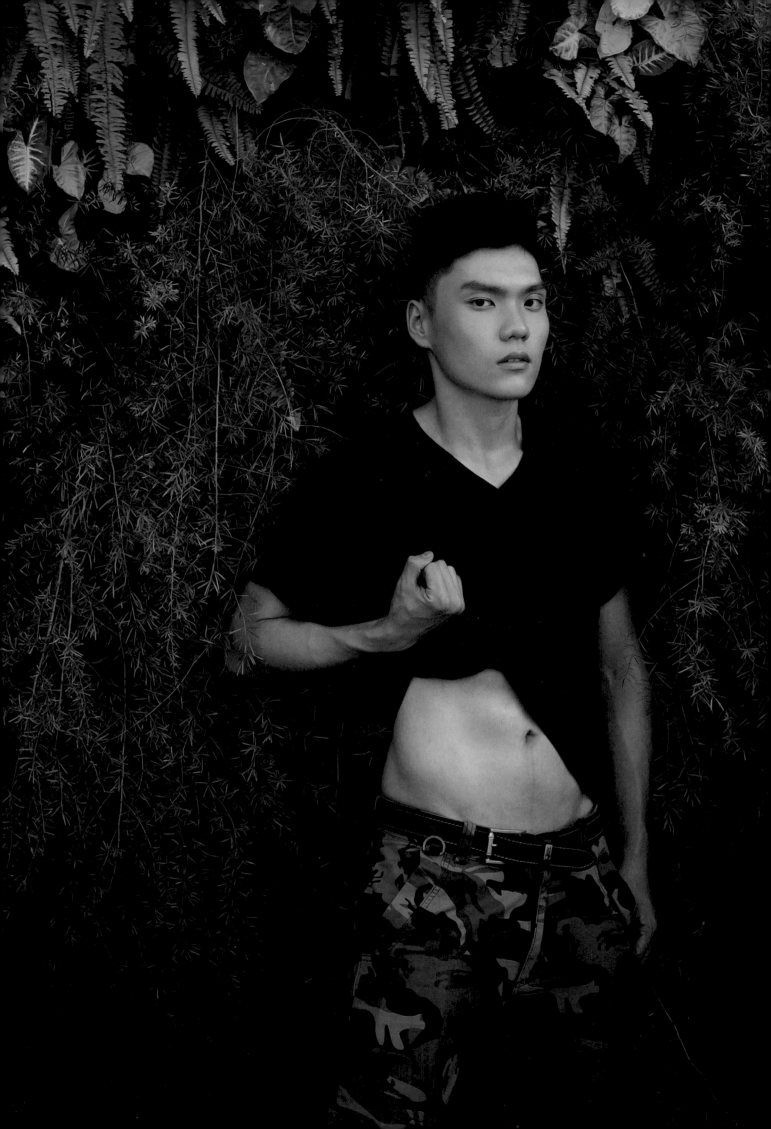

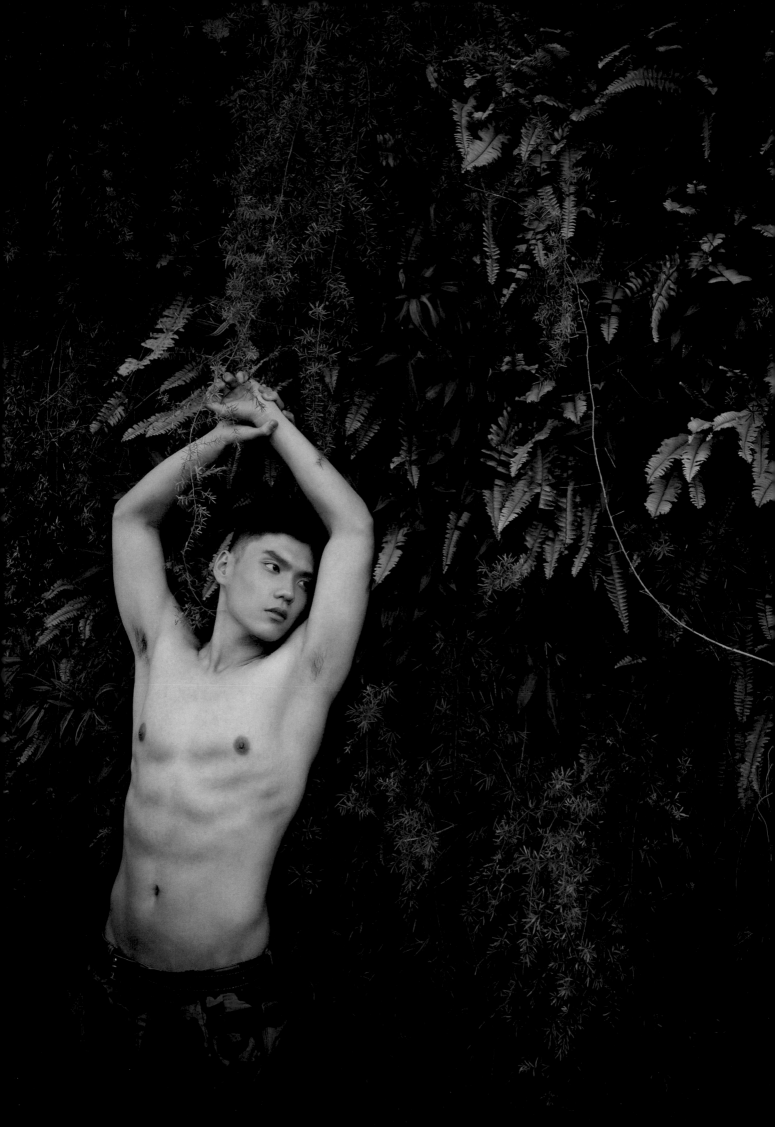

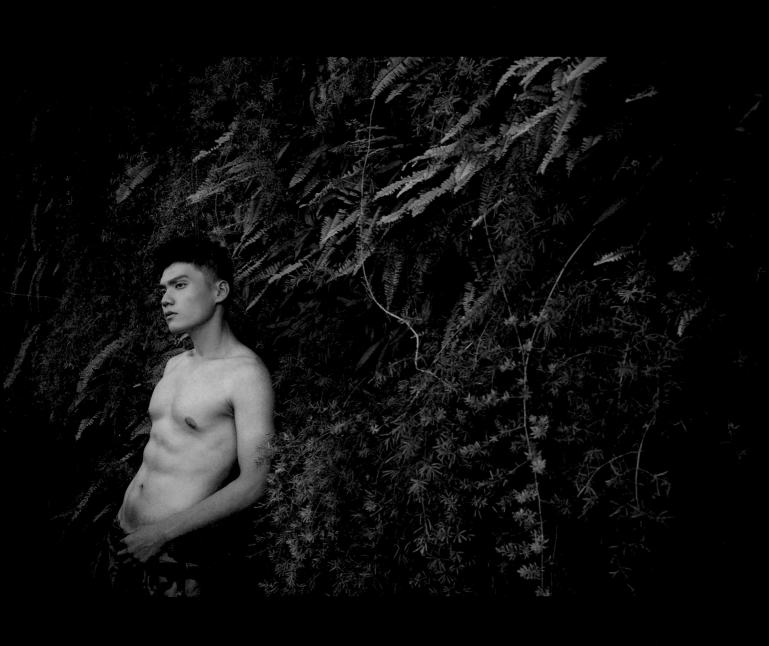

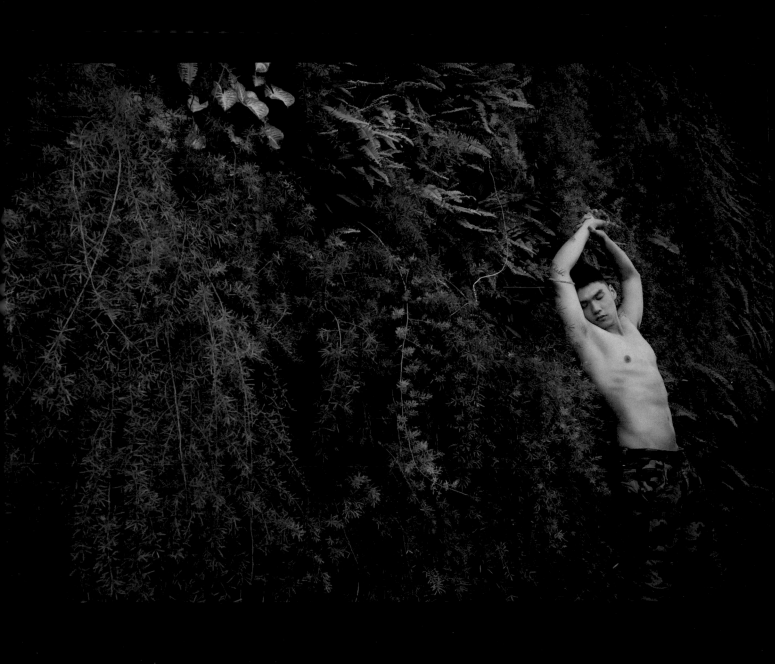

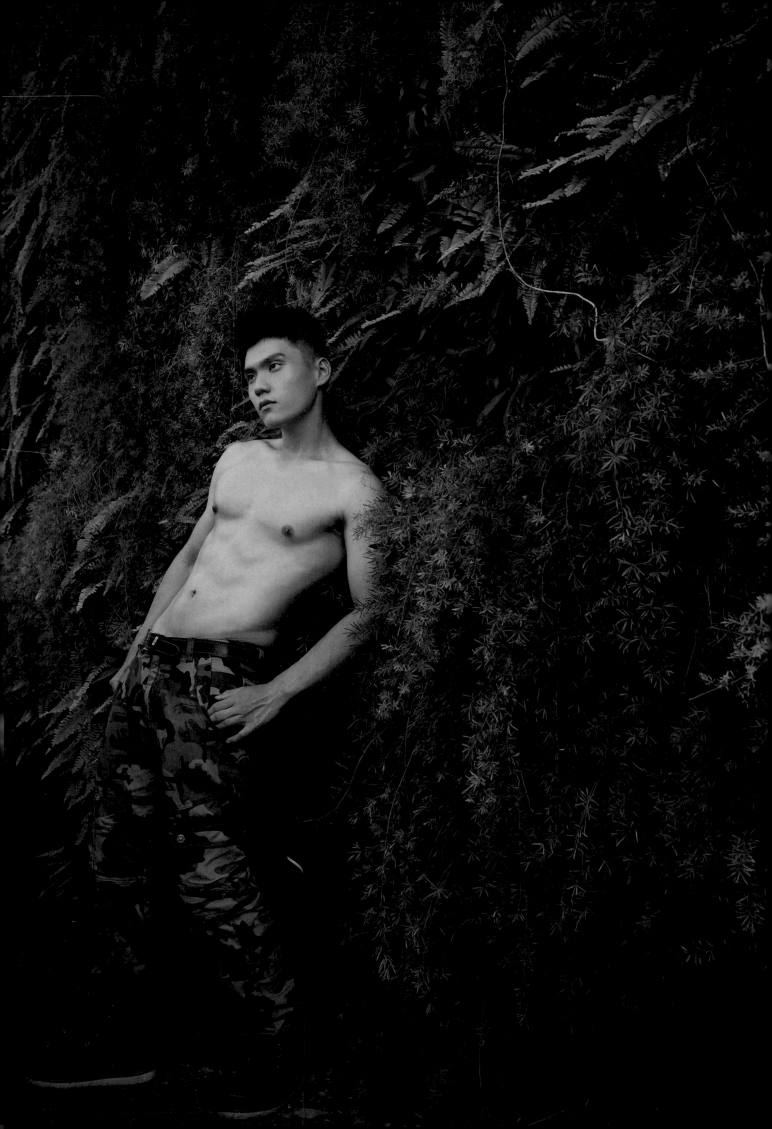

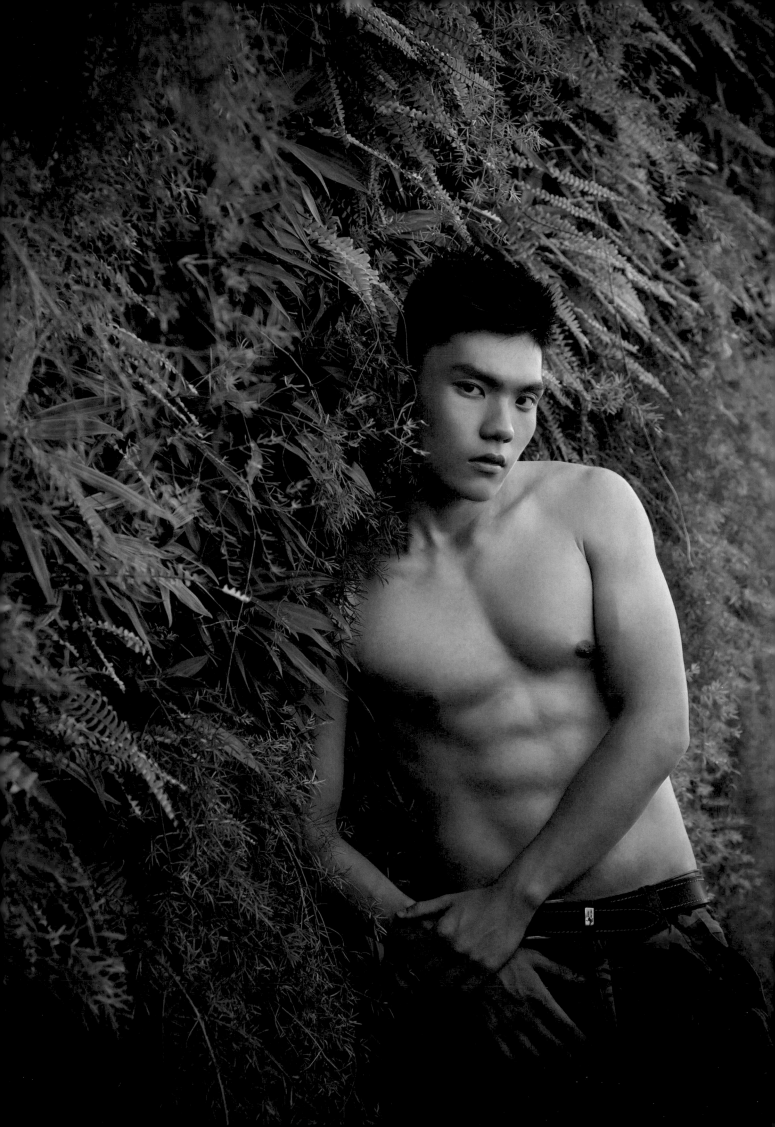

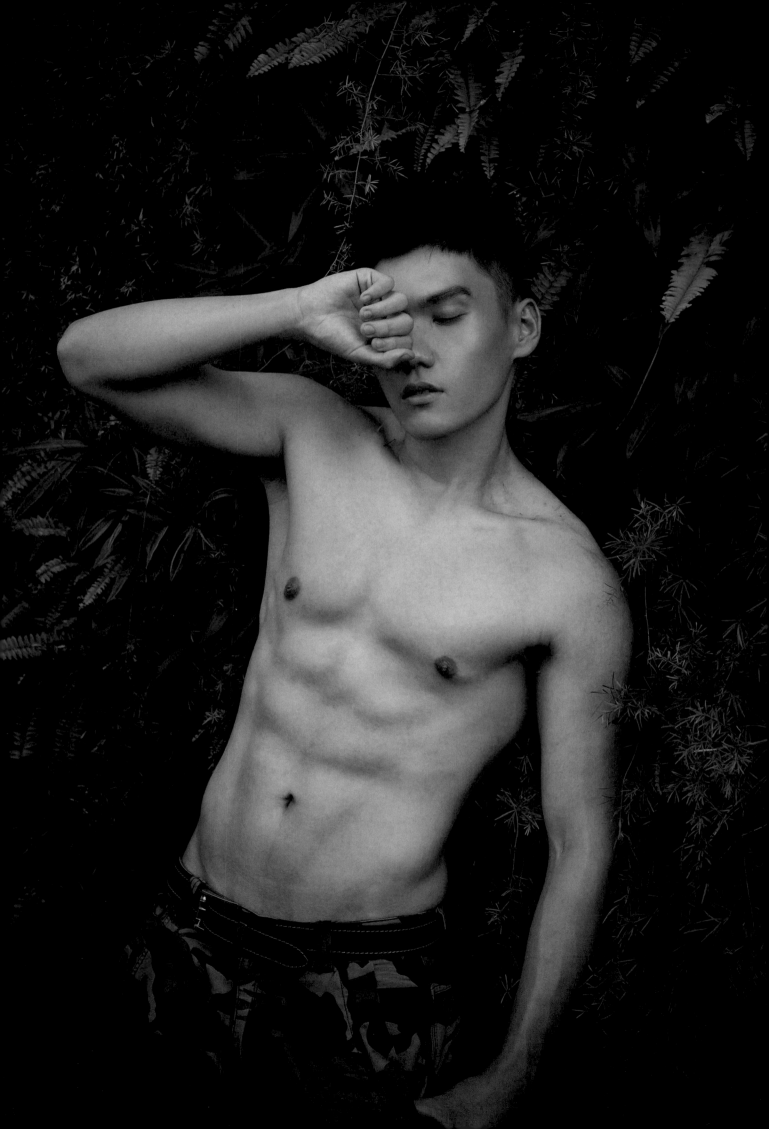

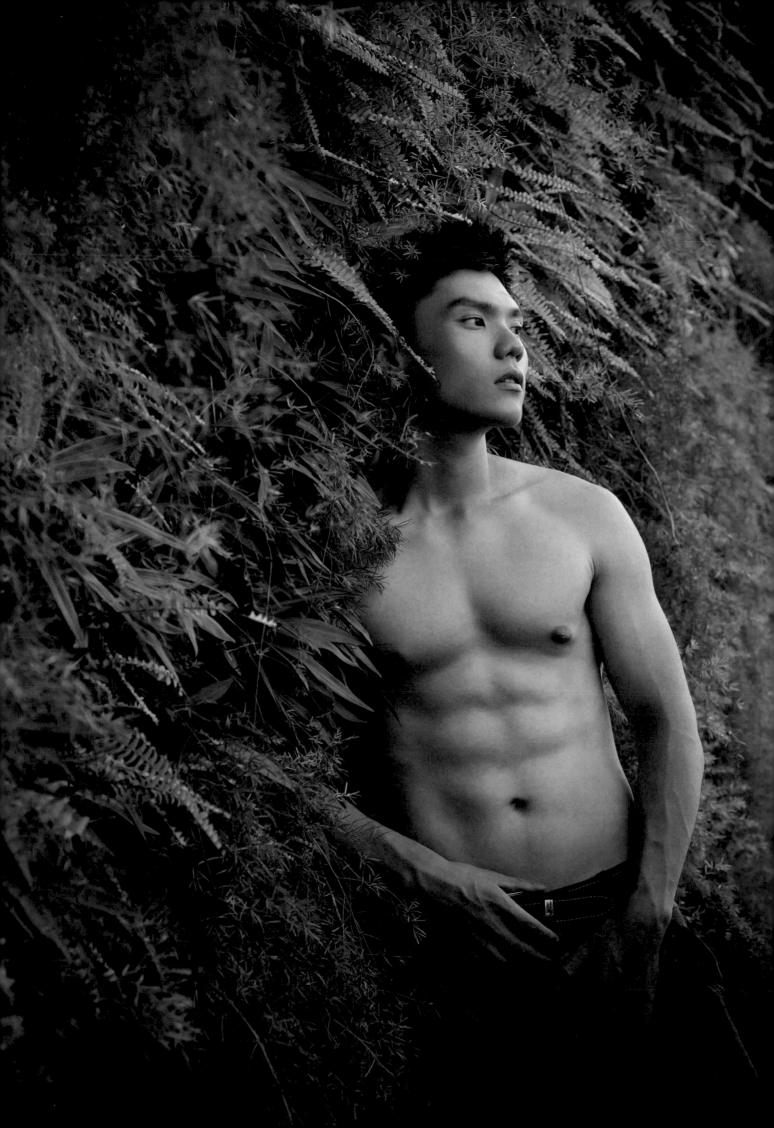

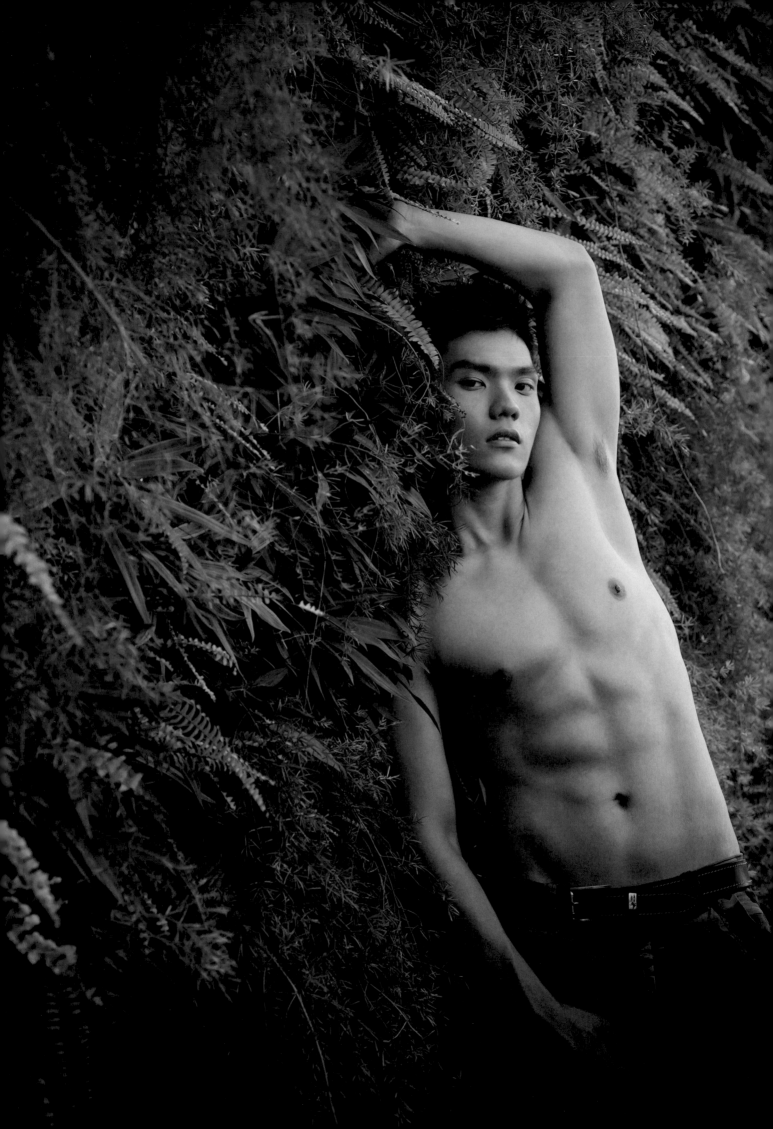

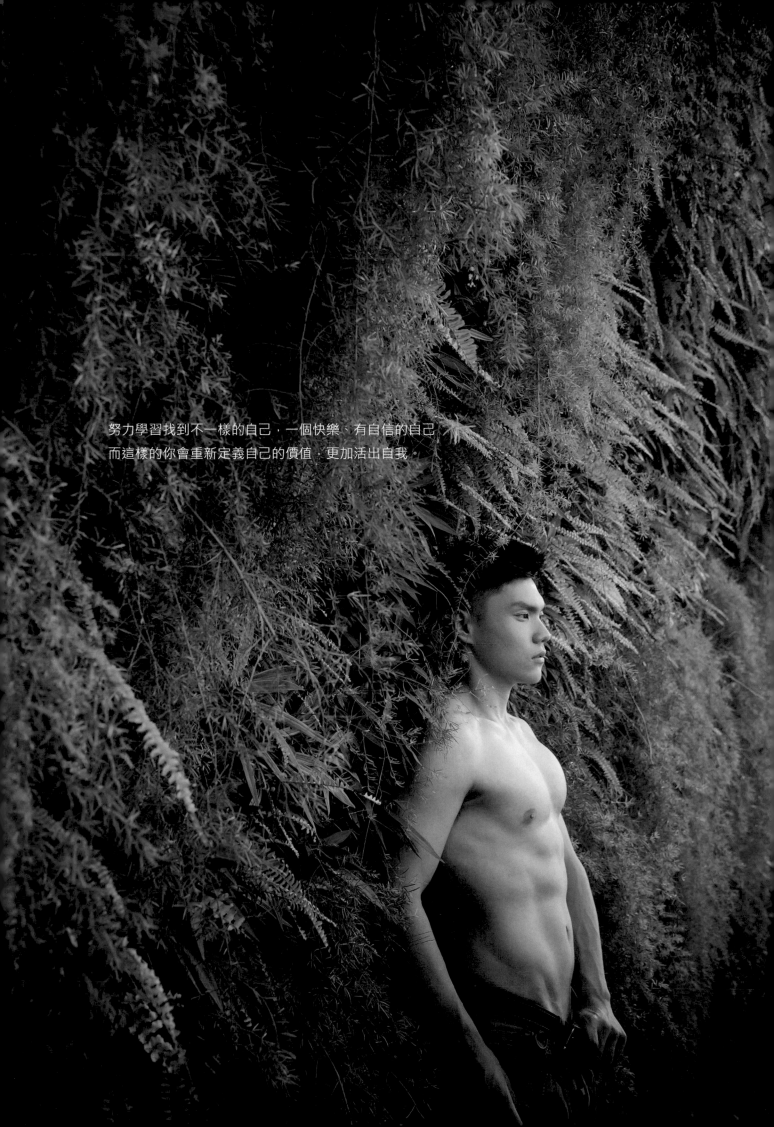

努力學習找到不一樣的自己，一個快樂、有自信的自己
而這樣的你會重新定義自己的價值，更加活出自我。

CHALLENGE

回想起來，身材的鍛鍊真的很辛苦，但真的很開心當初的我有為自己定下這個決心，沒有因為辛苦而放棄，更很謝謝一路以來激勵我努力向前的朋友，沒有他們，沒有現在的身材。我告訴自己，生活中沒有任何東西可以困住一個勇敢的、具有冒險精神、自信的心，全力以赴的去活生命中的每一天，就是要活得精采自信。

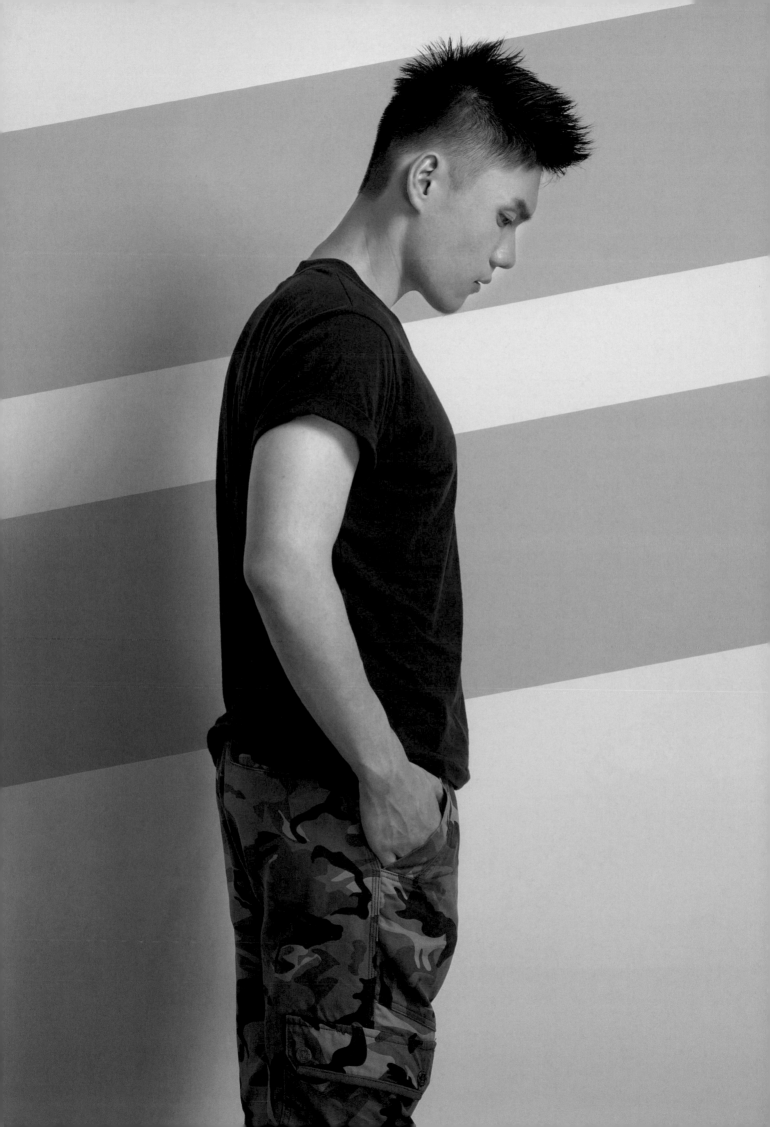

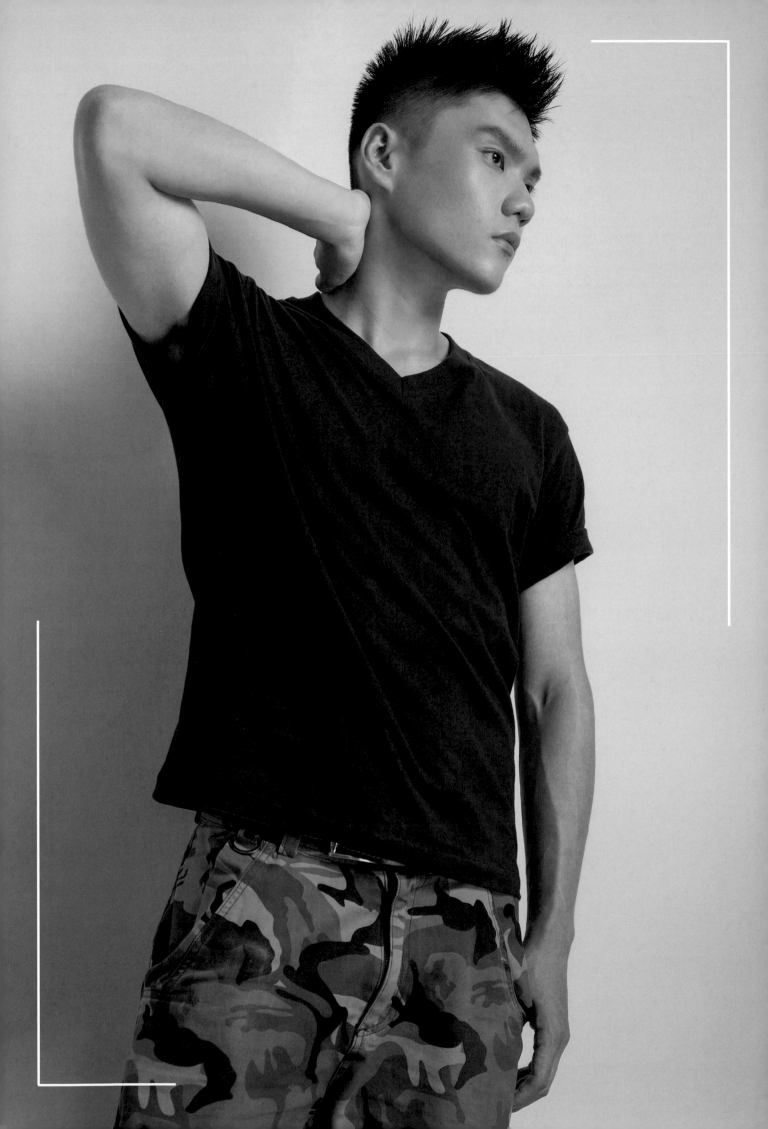

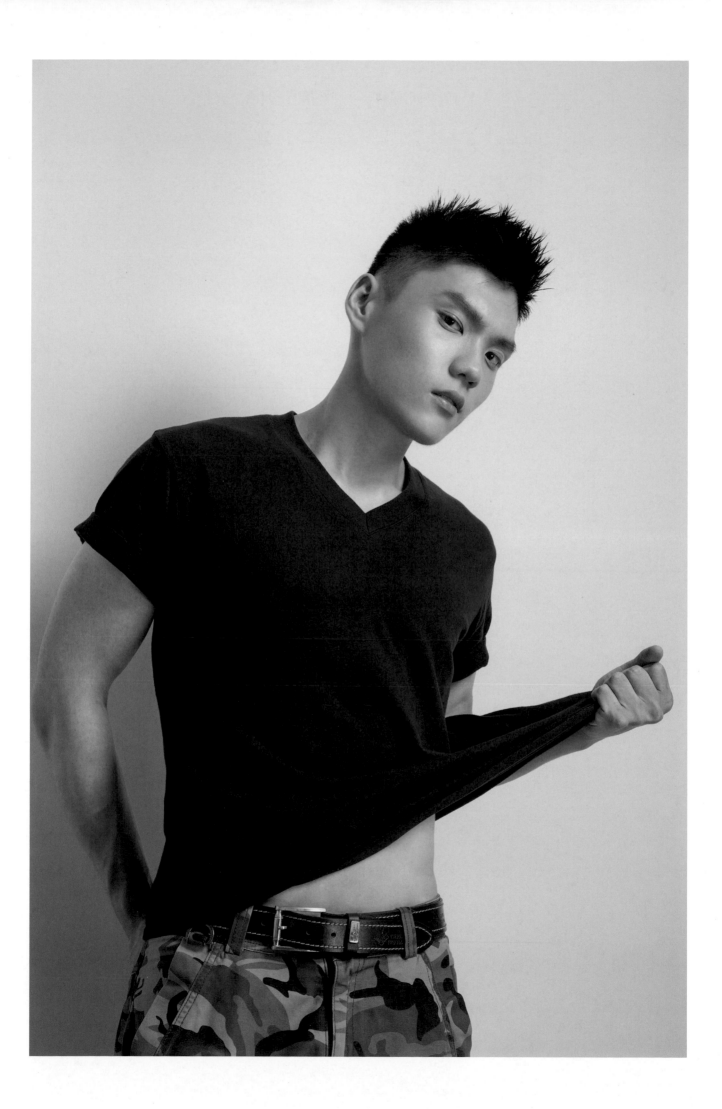

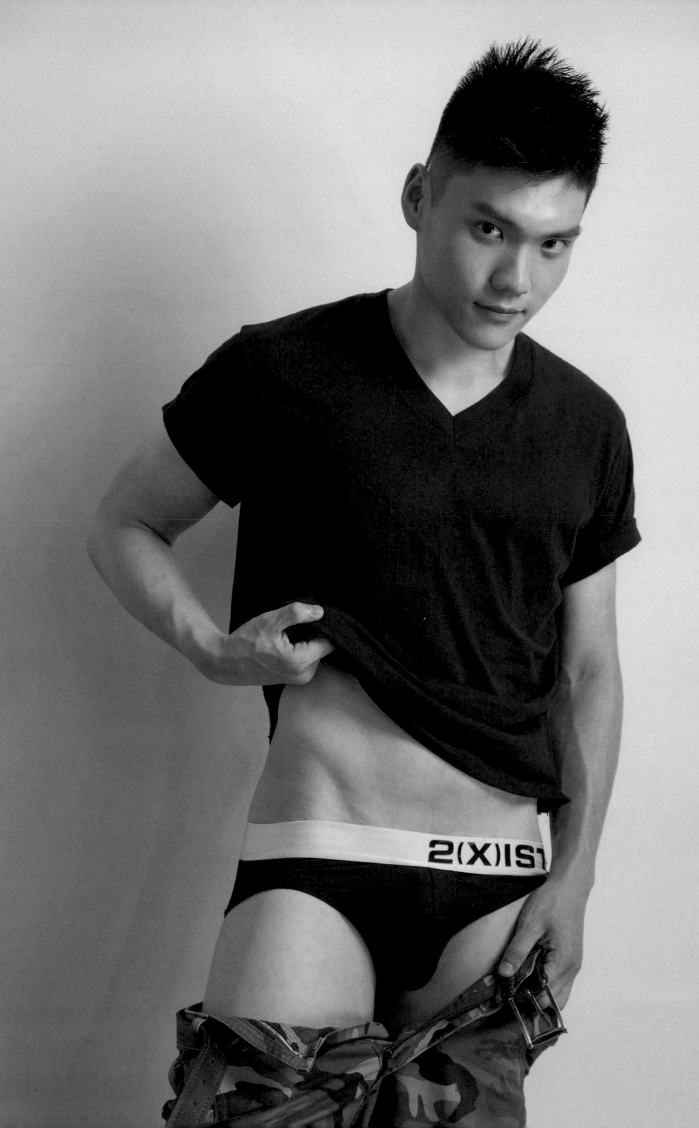

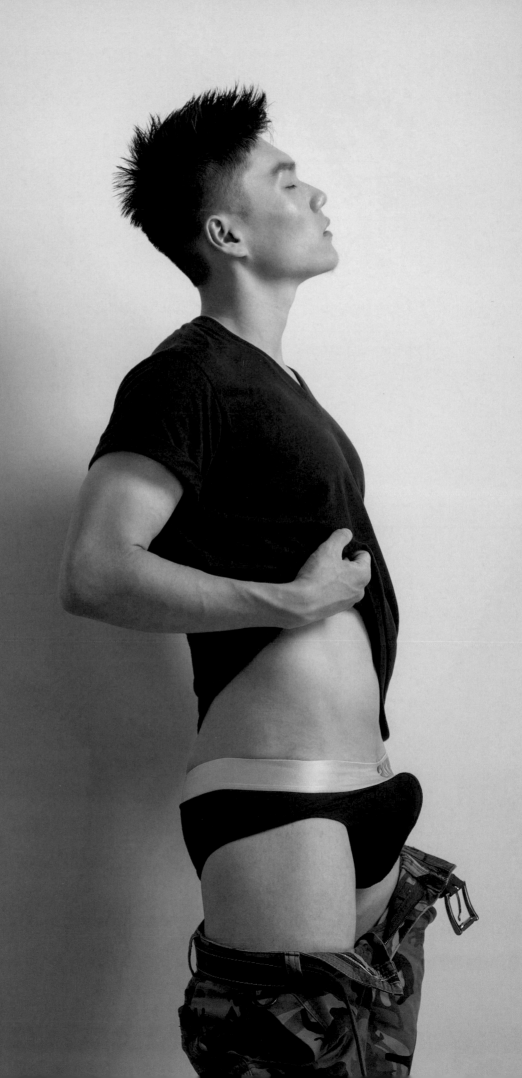

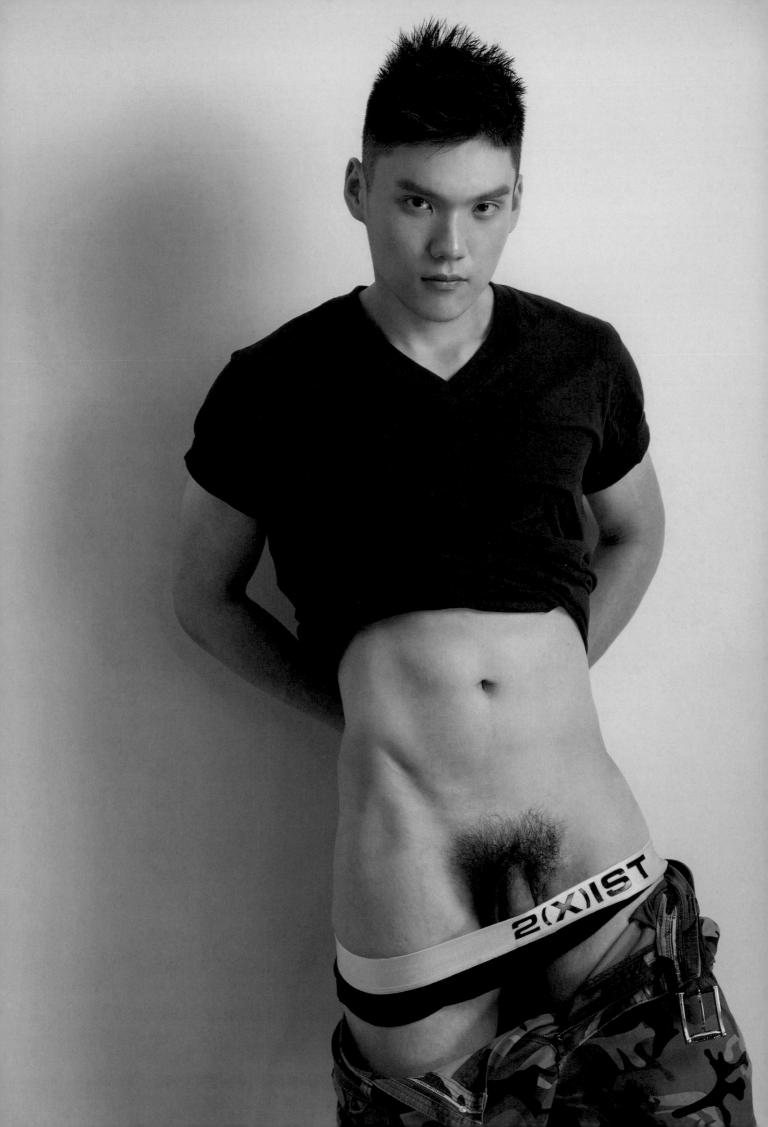

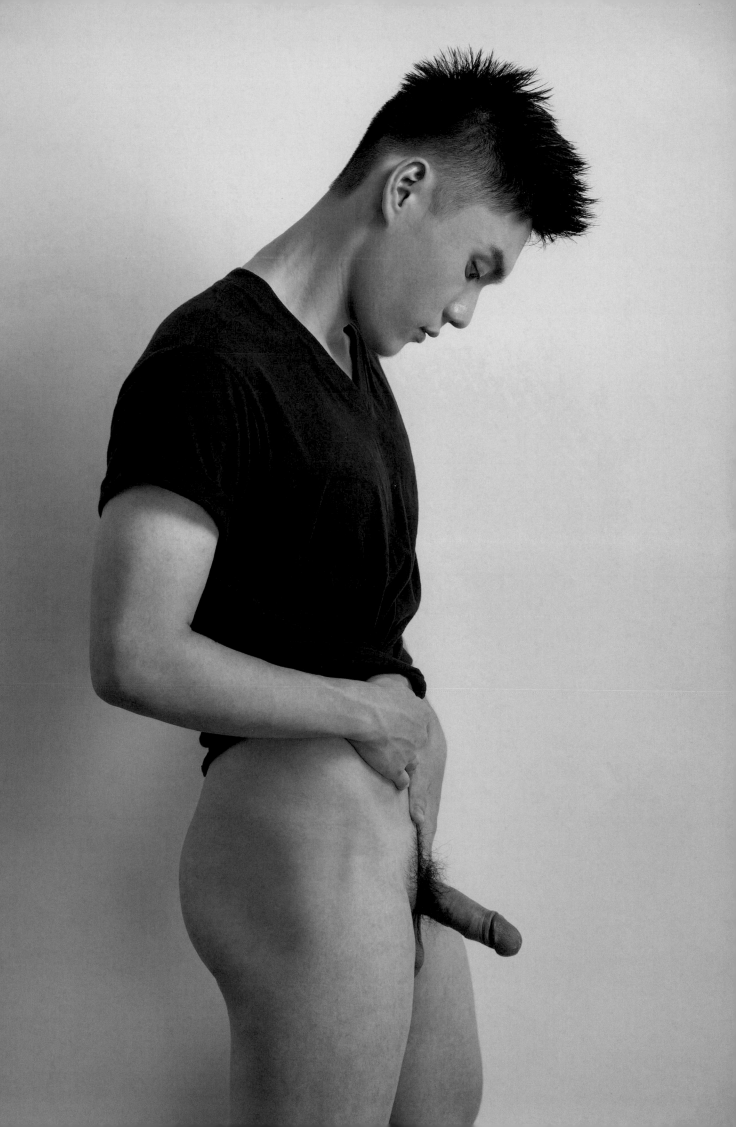

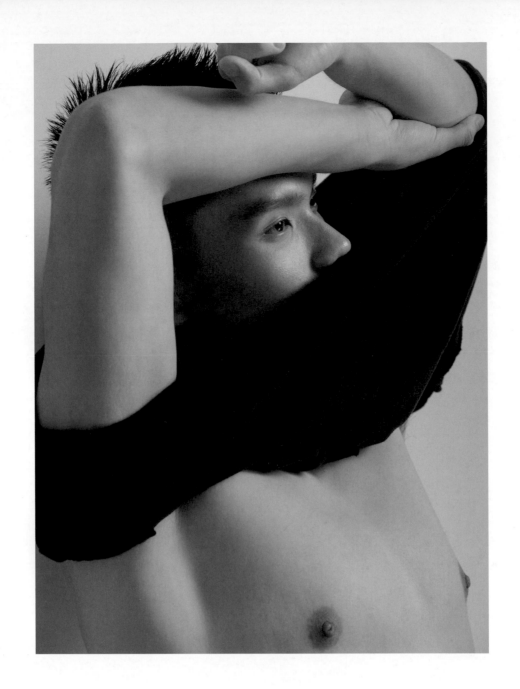

當你已經準備好，那就勇敢去做吧！

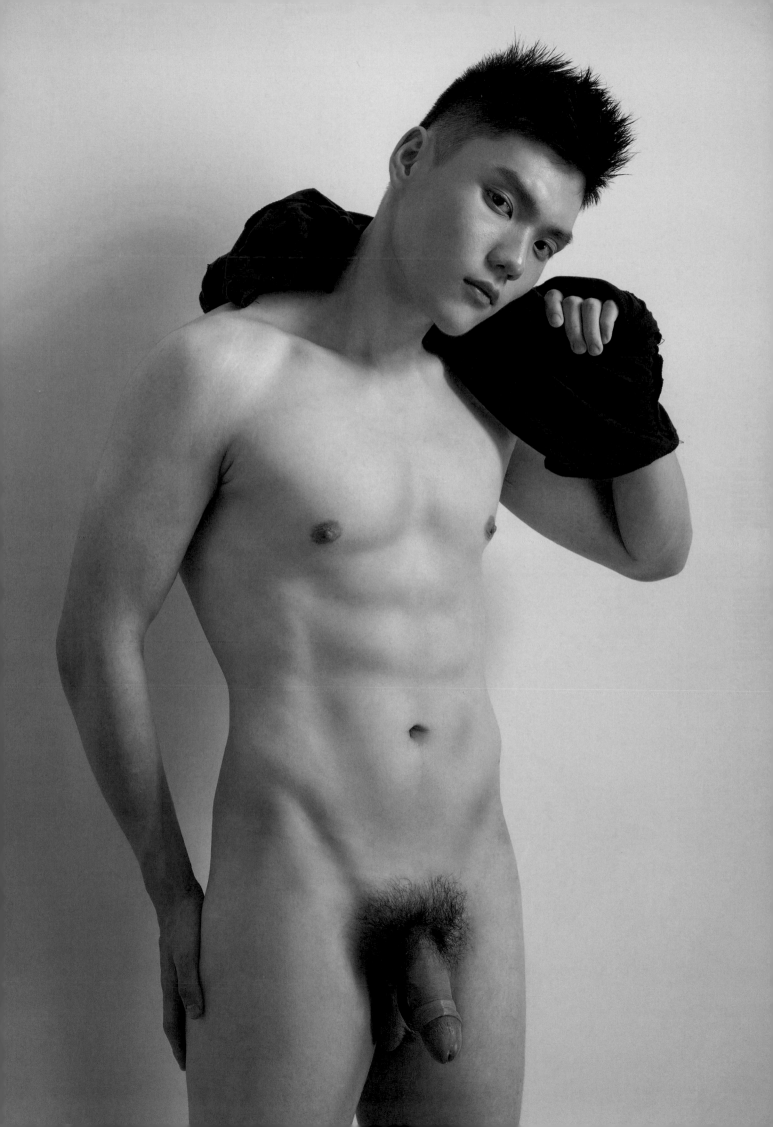

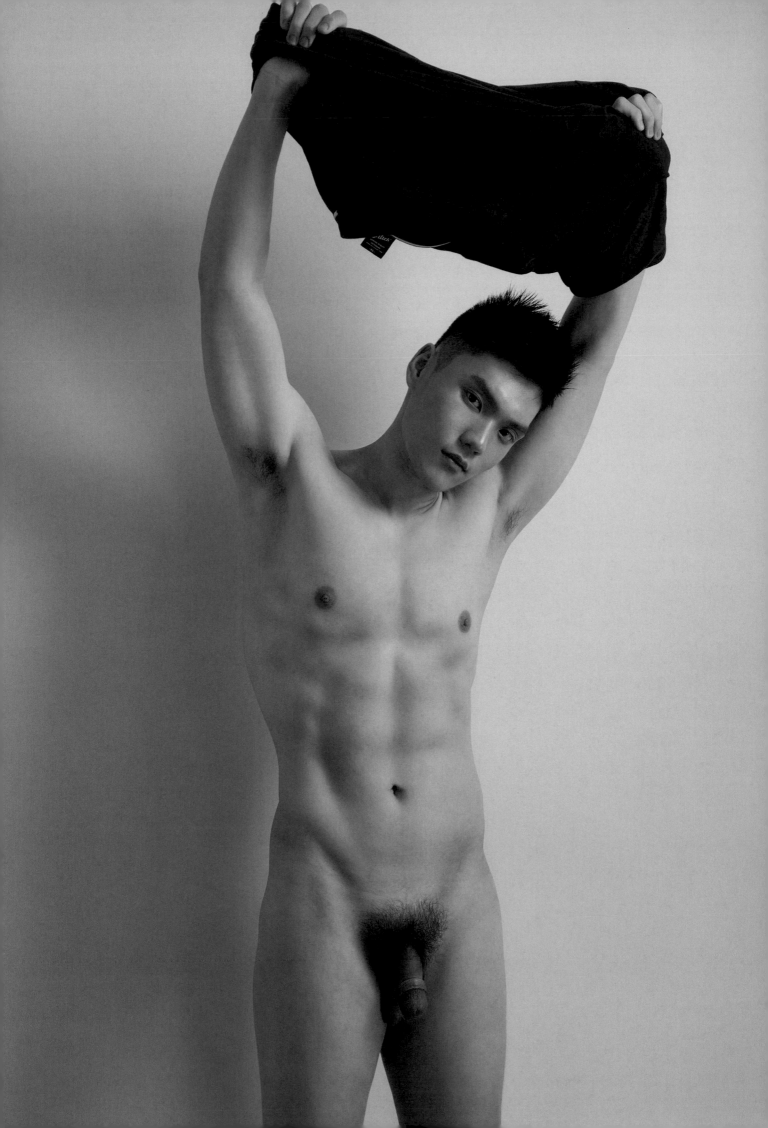

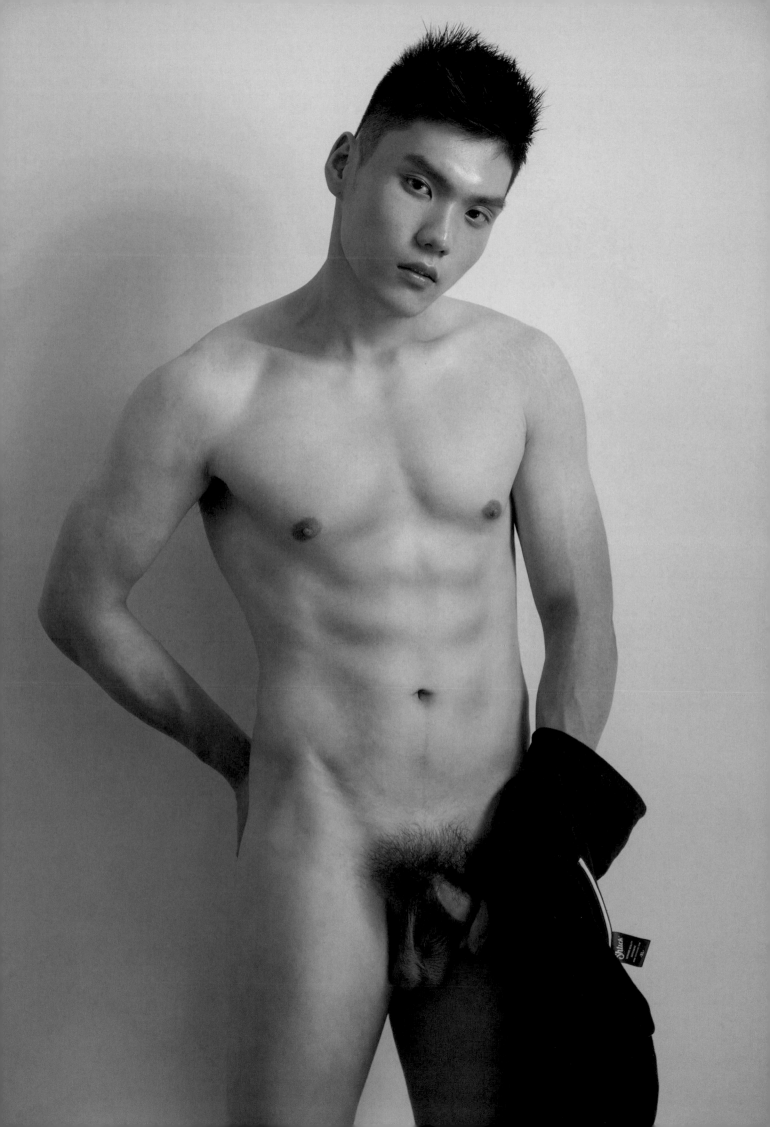

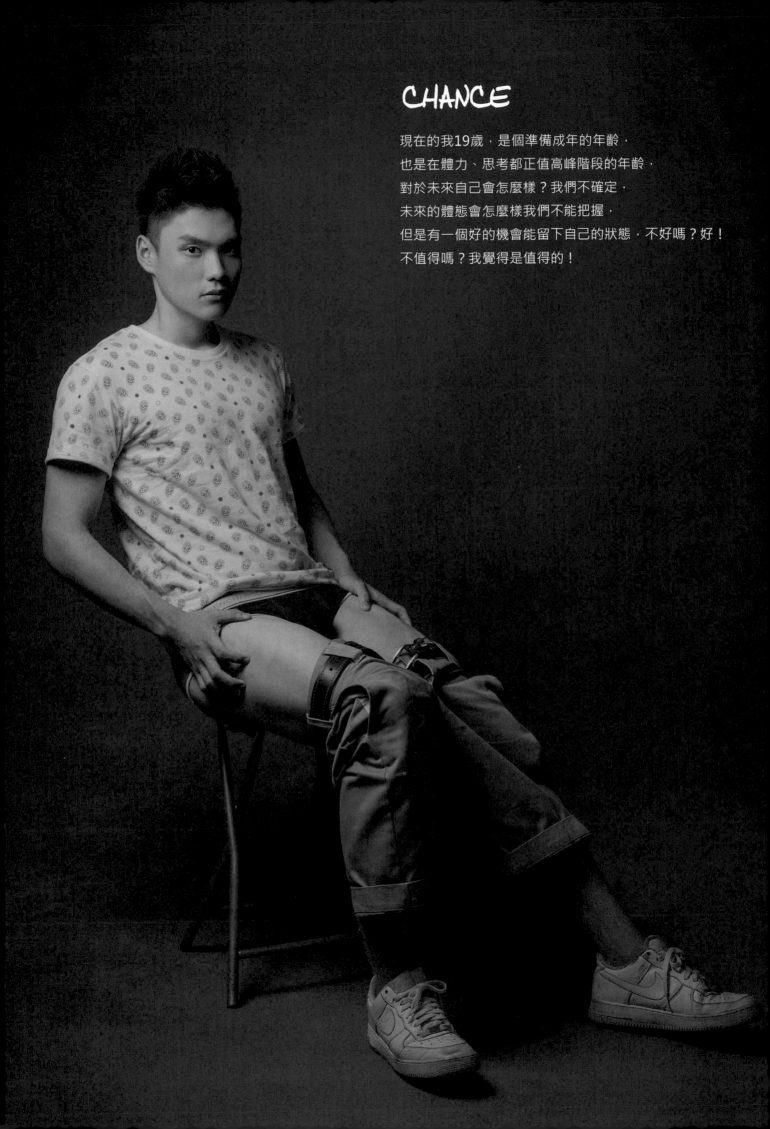

CHANCE

現在的我19歲，是個準備成年的年齡，
也是在體力、思考都正值高峰階段的年齡，
對於未來自己會怎麼樣？我們不確定，
未來的體態會怎麼樣我們不能把握，
但是有一個好的機會能留下自己的狀態，不好嗎？好！
不值得嗎？我覺得是值得的！

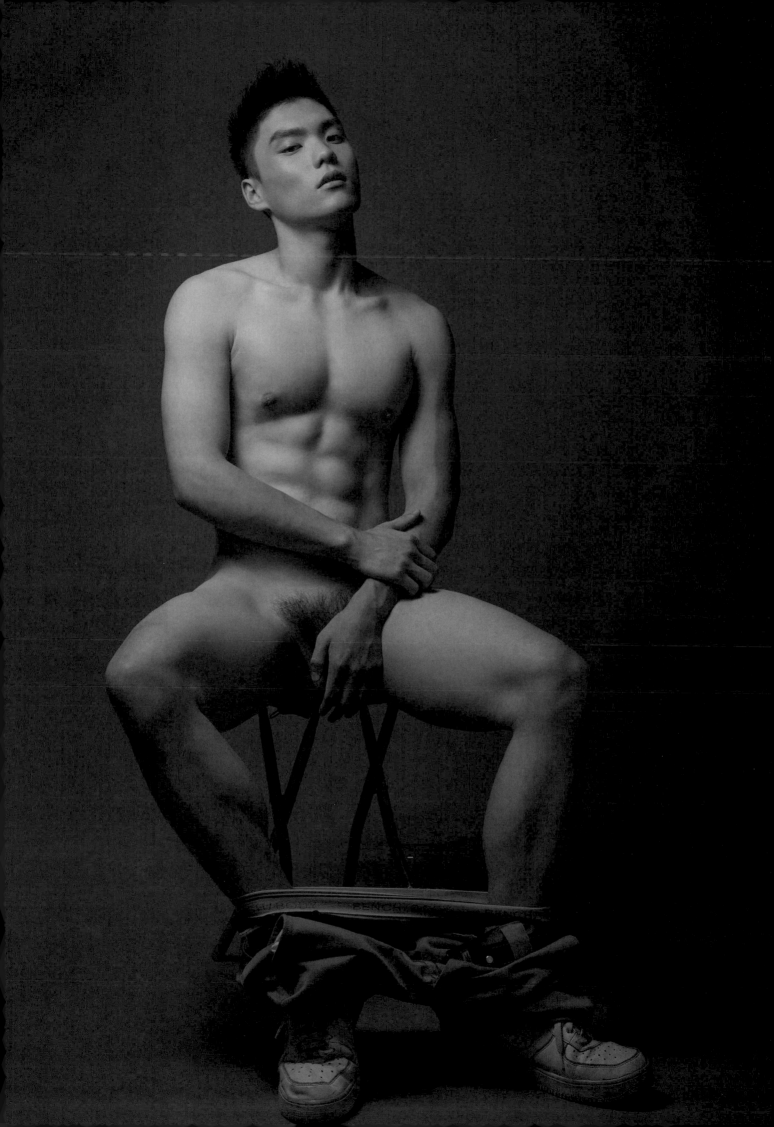

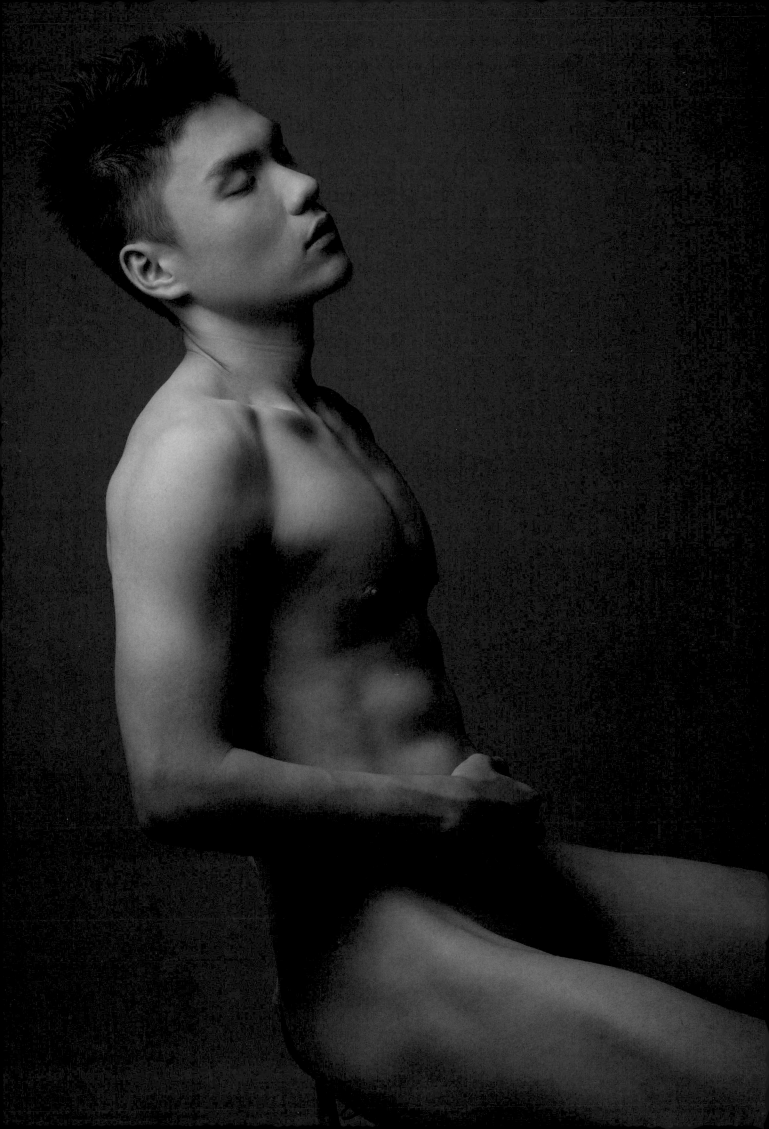

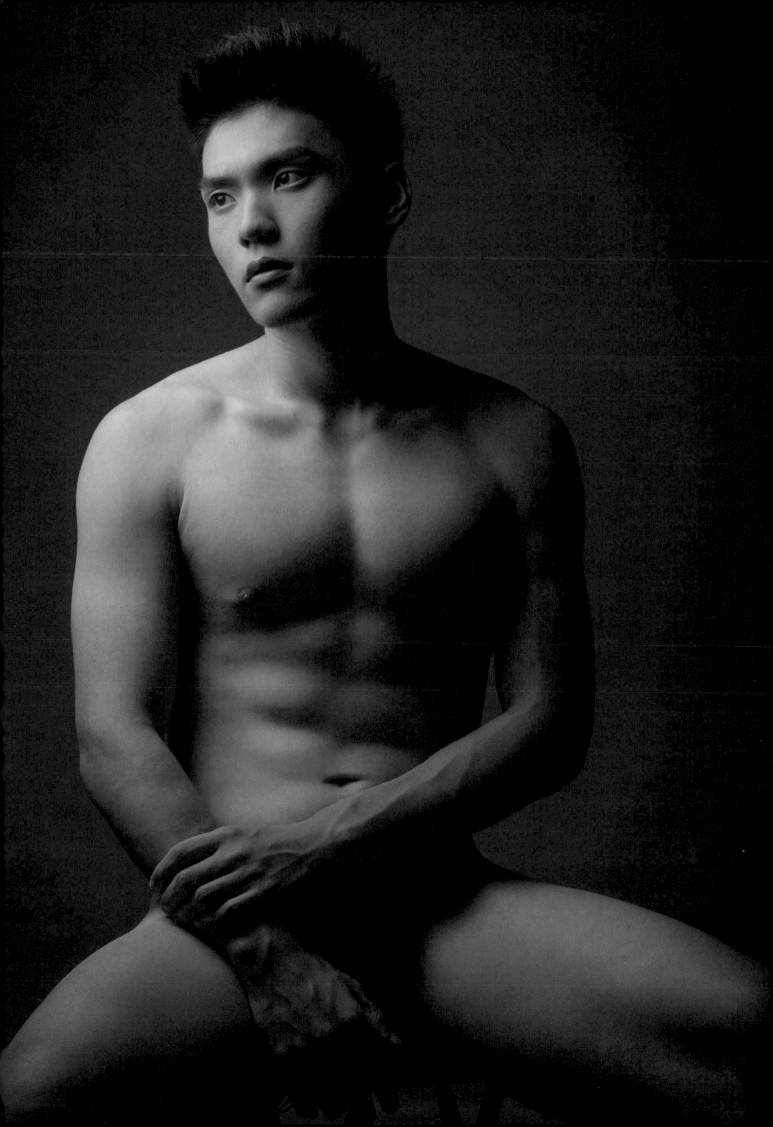

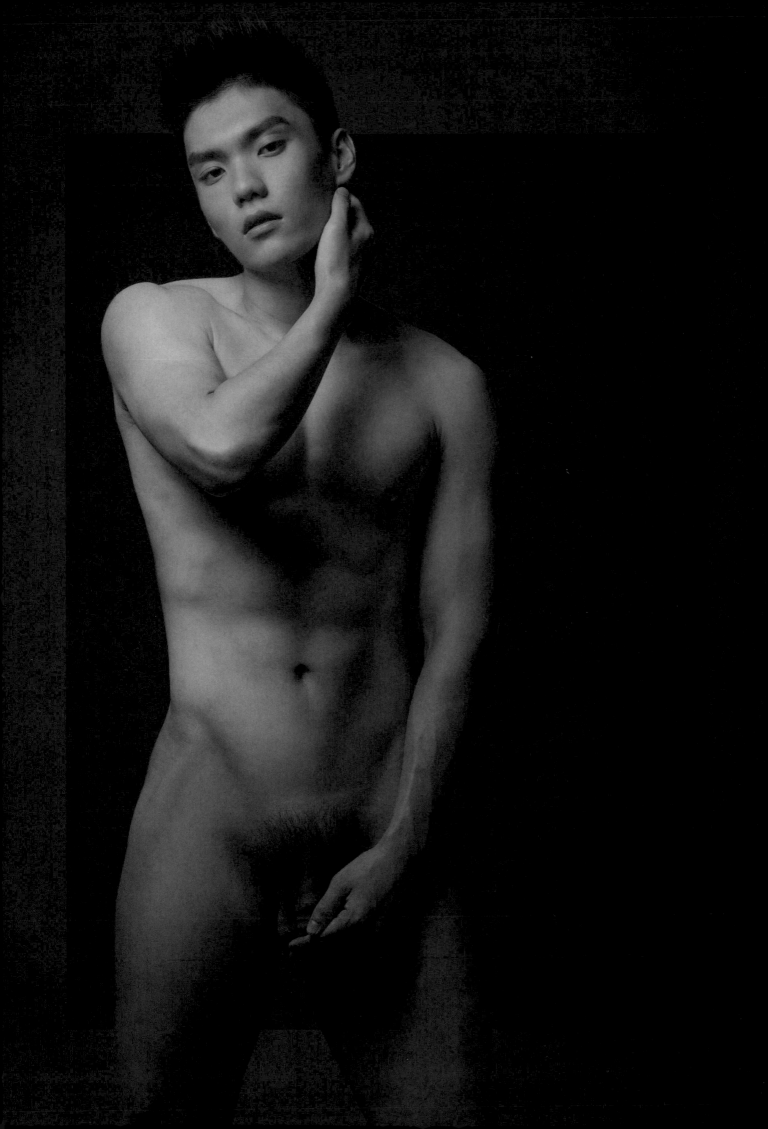

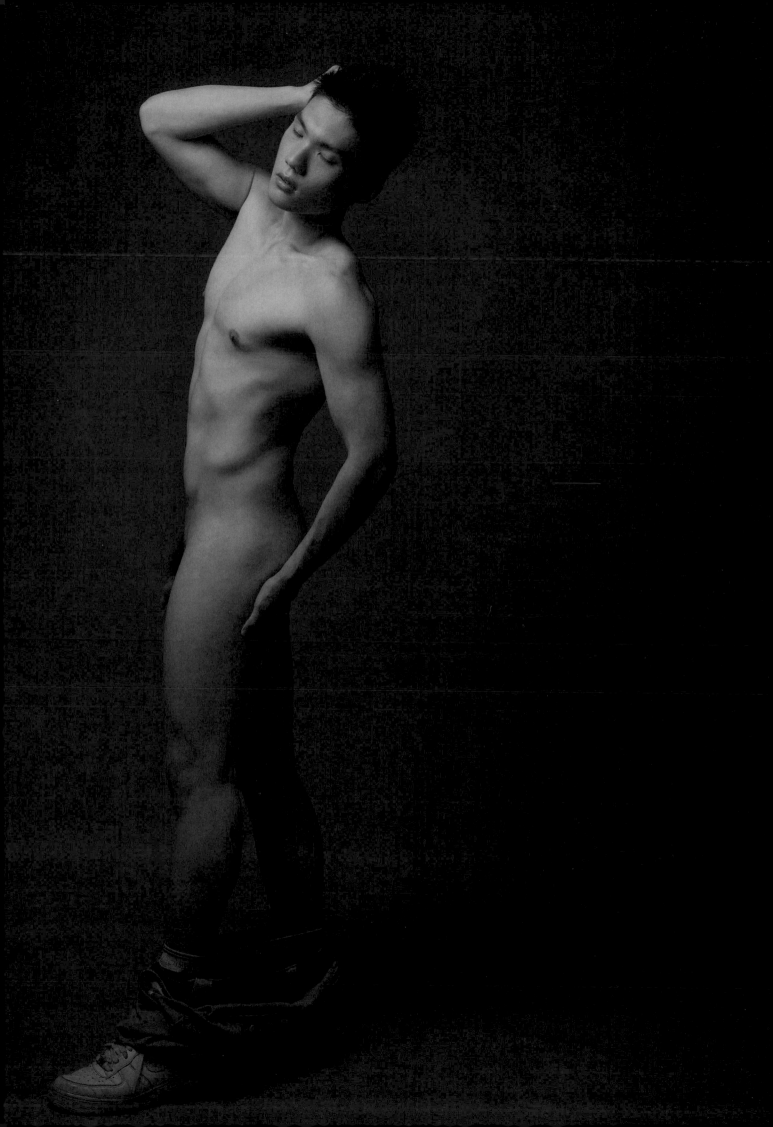

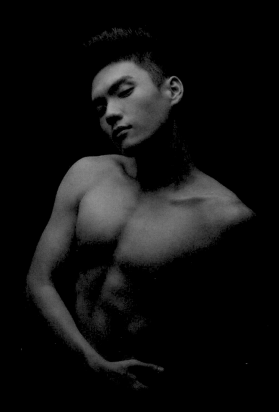

body language

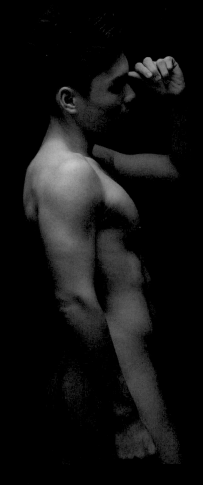

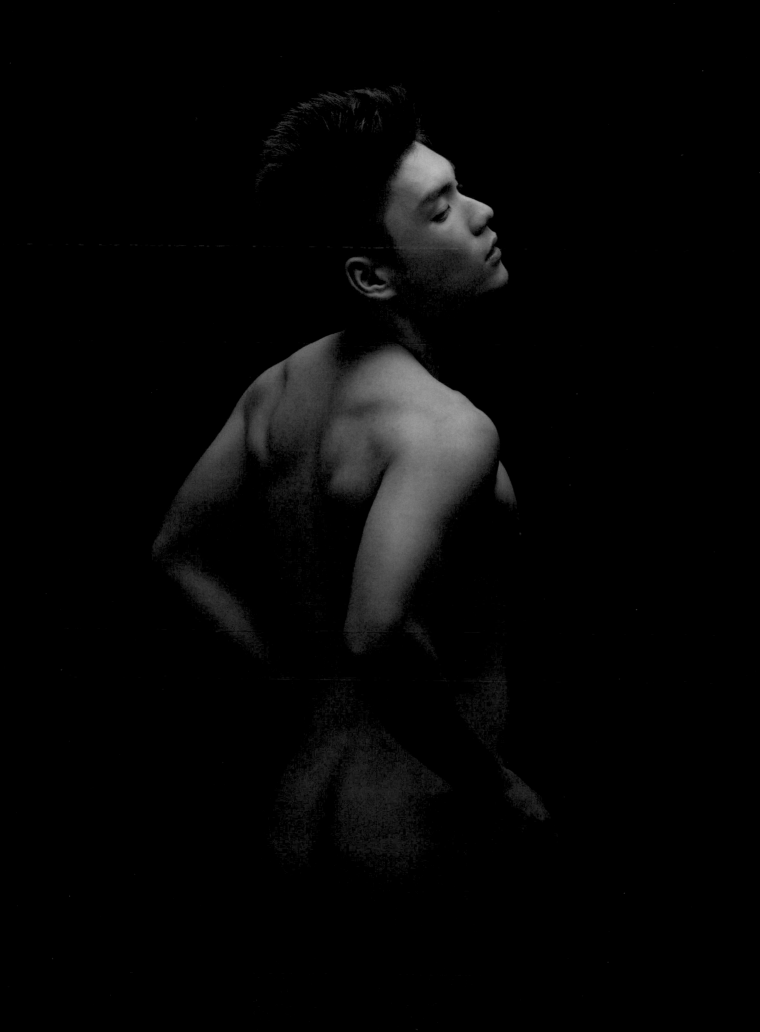

很多的決定，都取決於自己，
當你有決心，加上努力向前的毅力，那麼一定會朝著你的目標更加接近

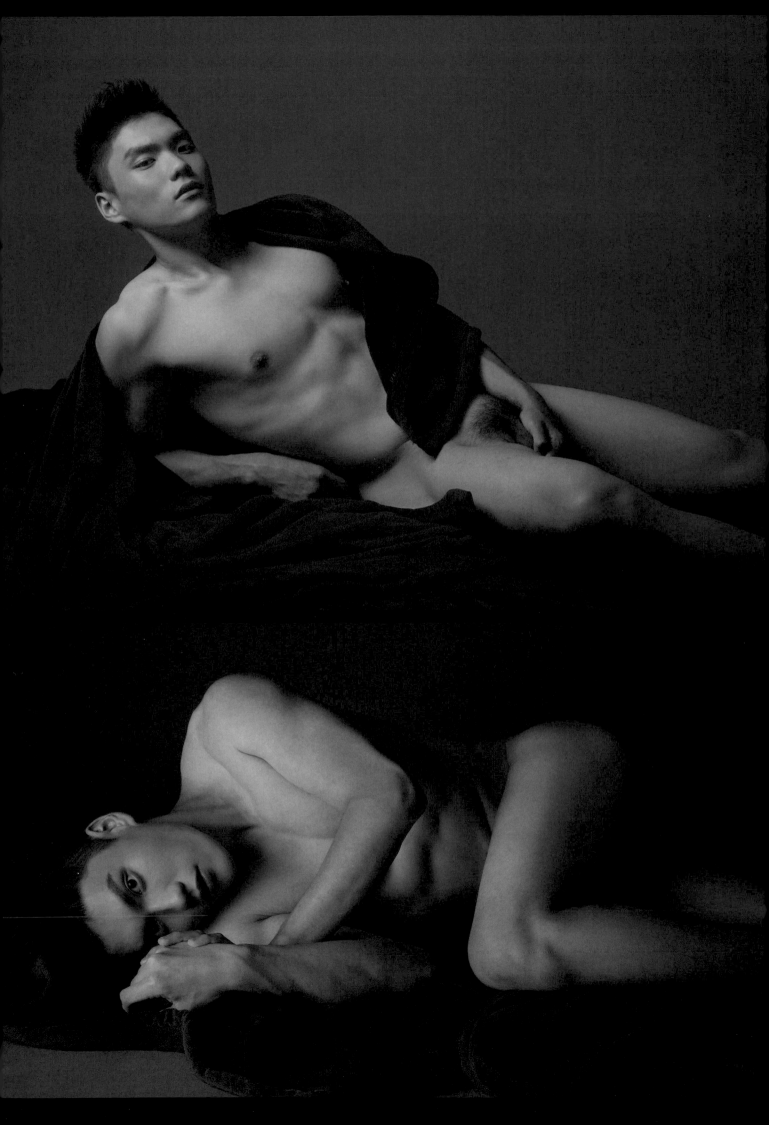

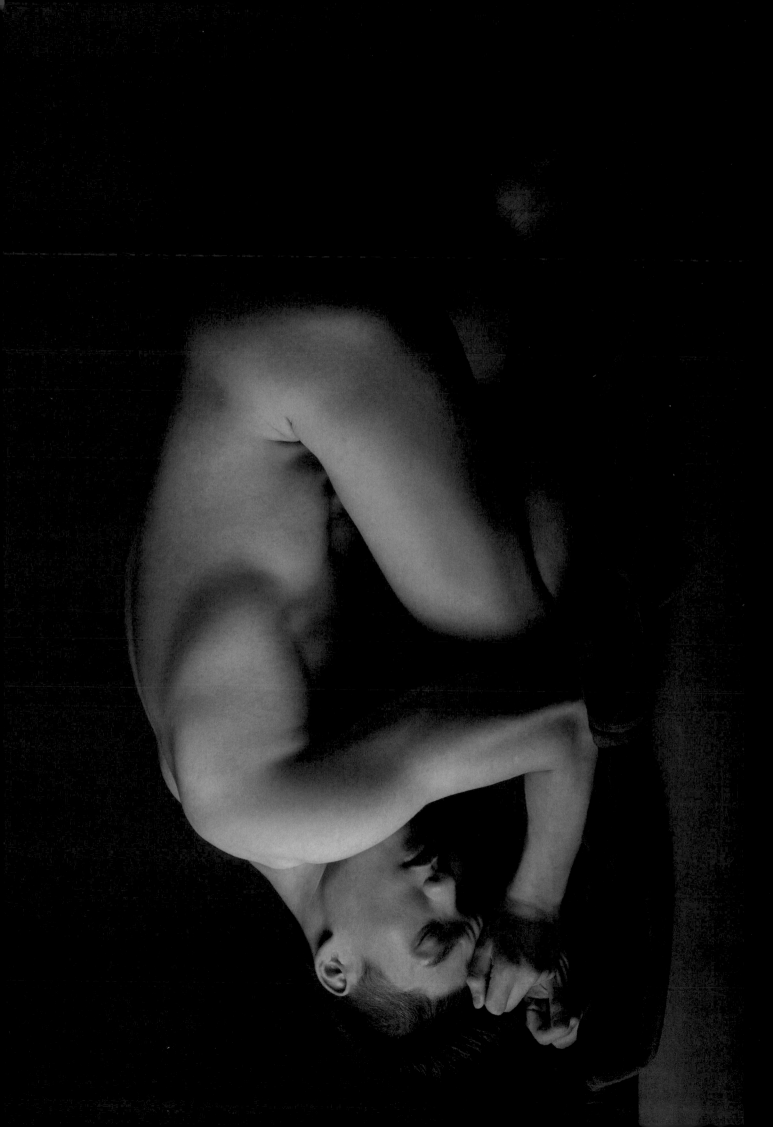

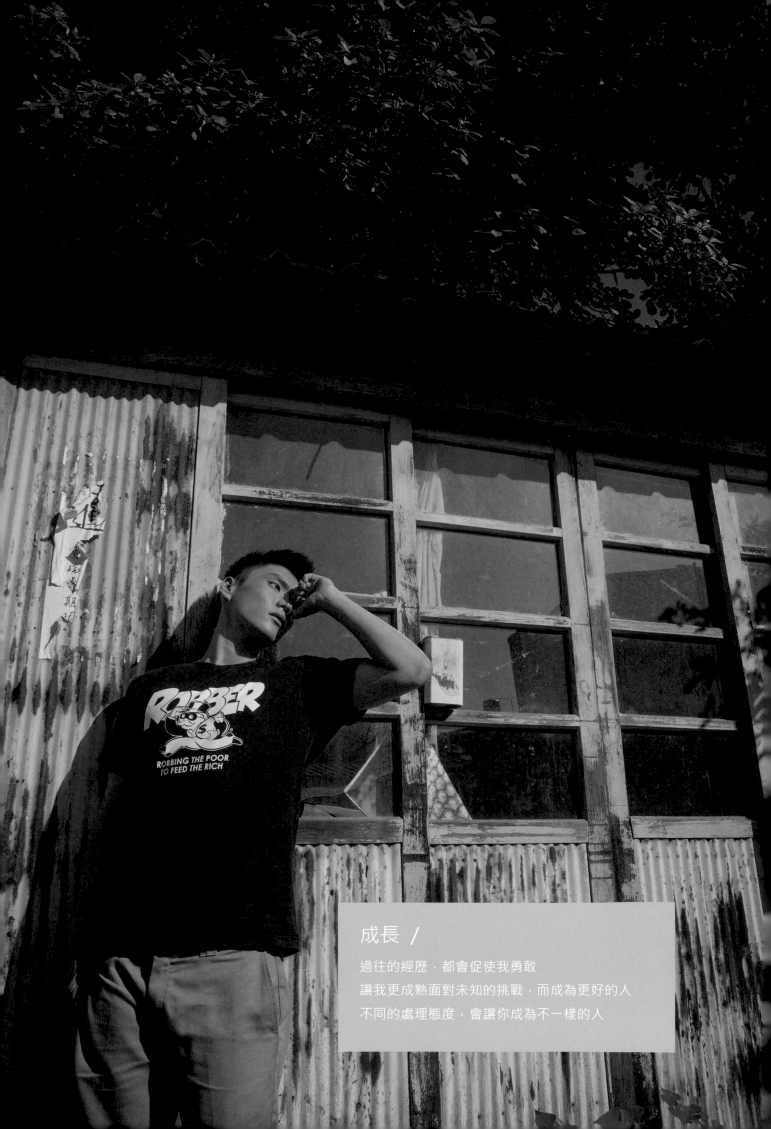

成長 /

過往的經歷，都會促使我勇敢
讓我更成熟面對未知的挑戰，而成為更好的人
不同的處理態度，會讓你成為不一樣的人

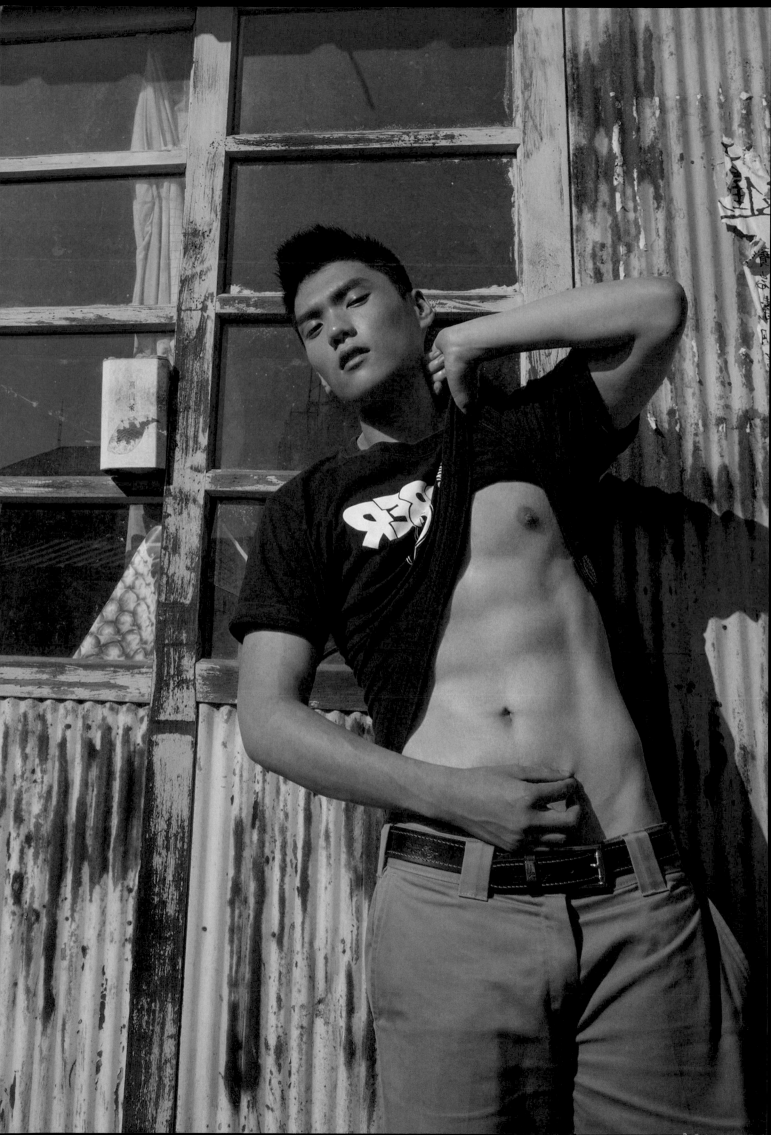

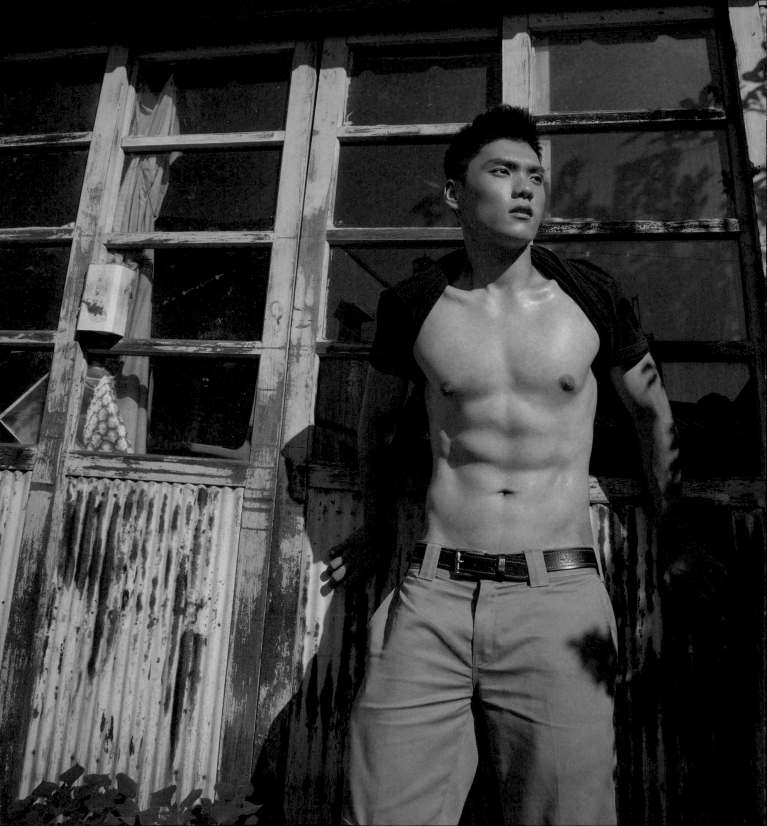

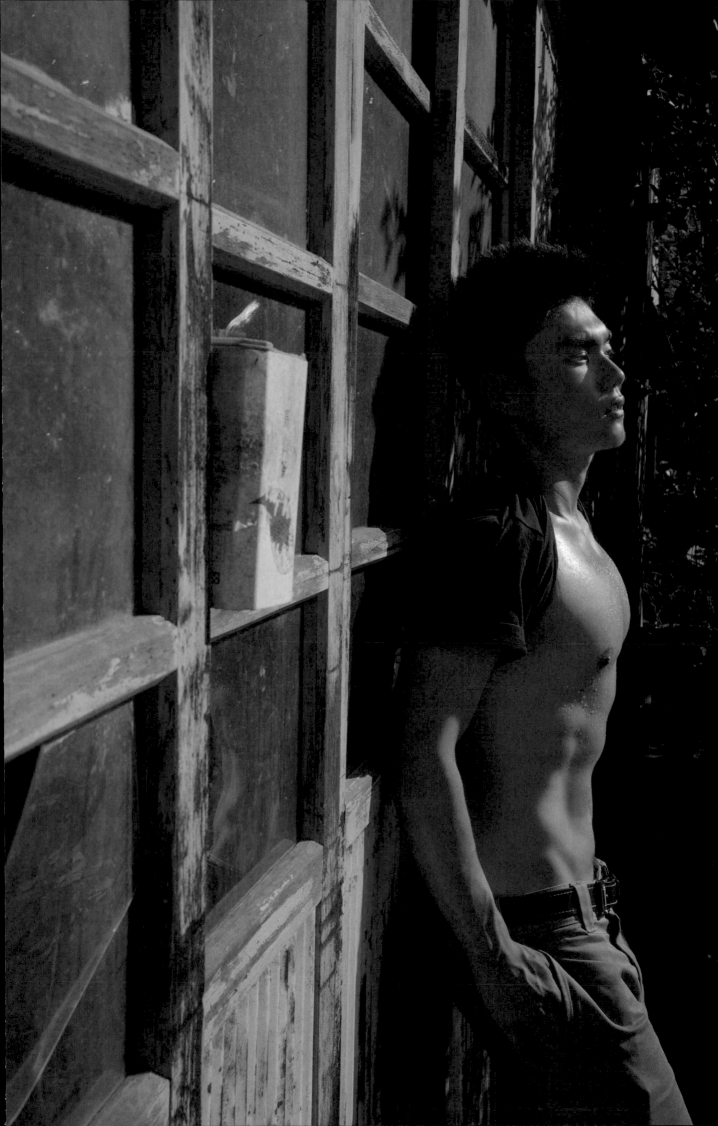

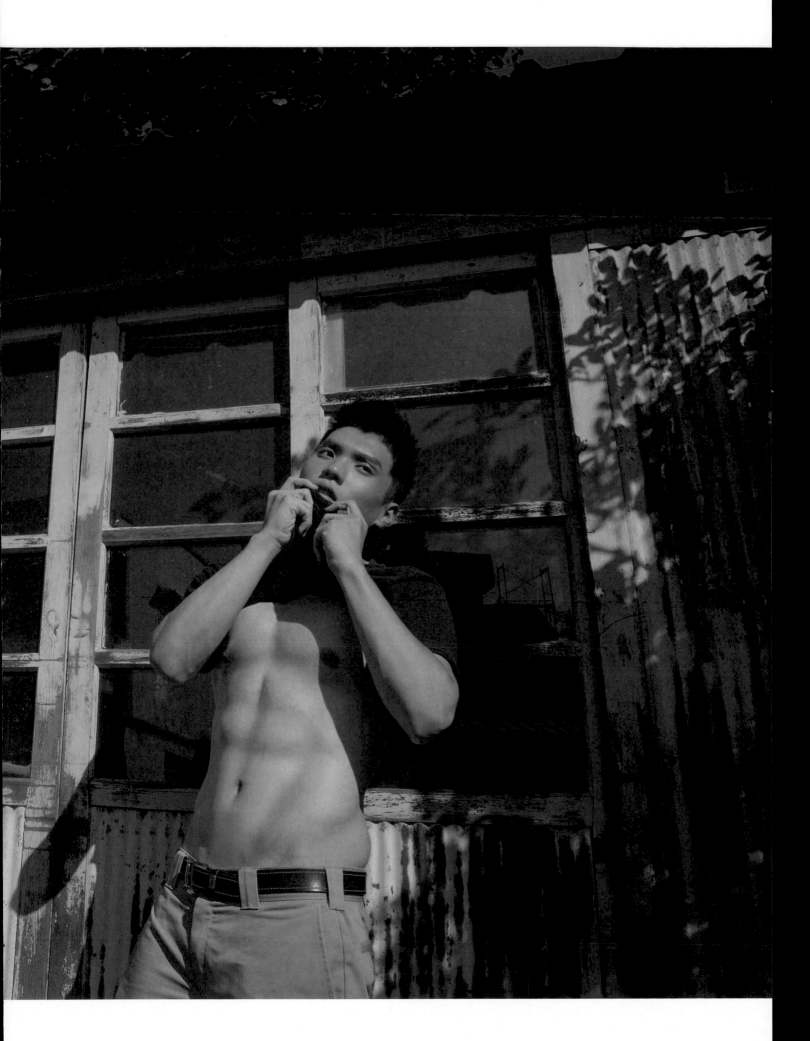

選擇自己的生活模式，體會更多從未嘗試的可能

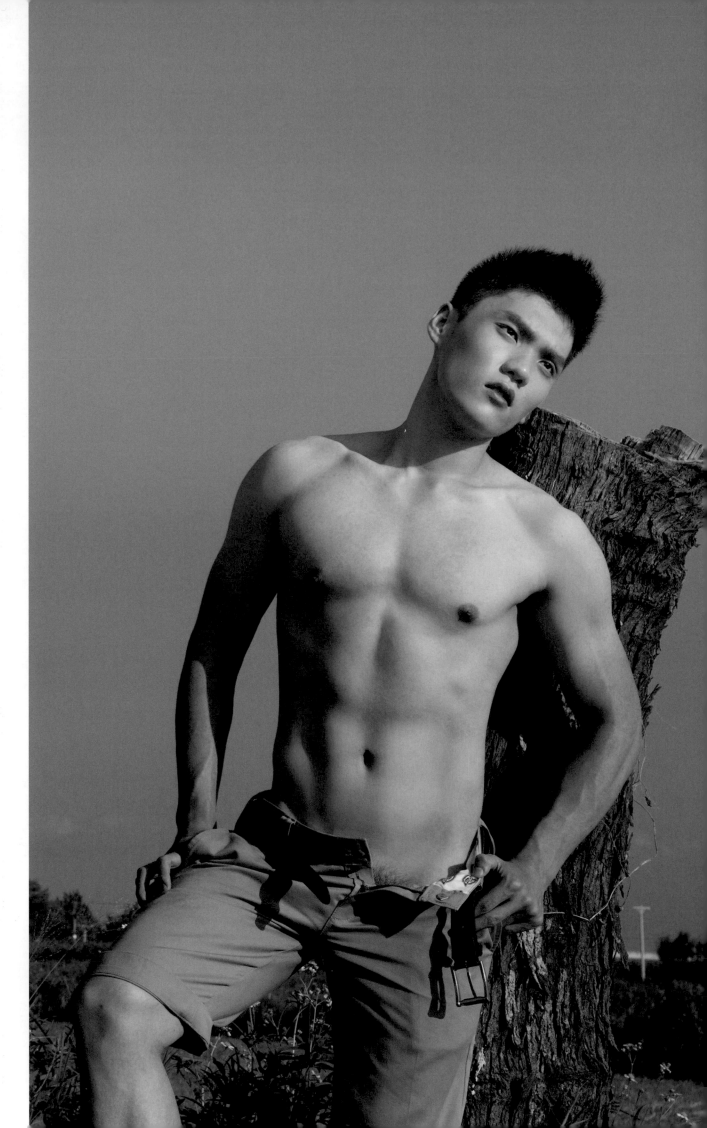

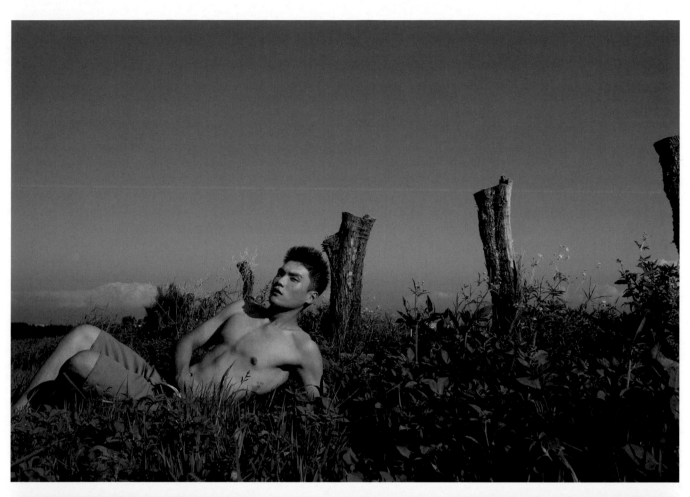

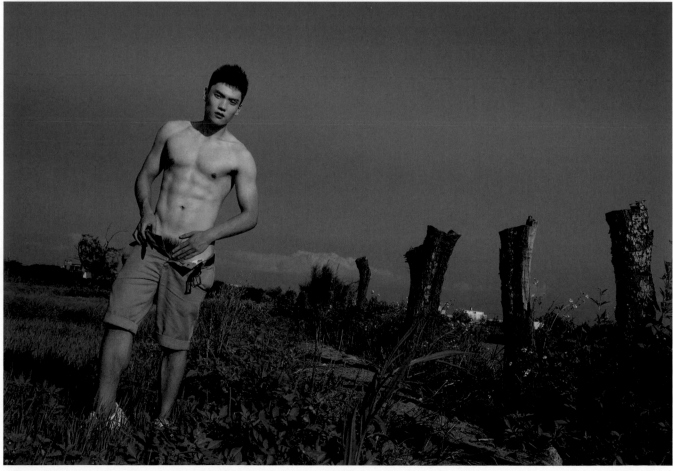

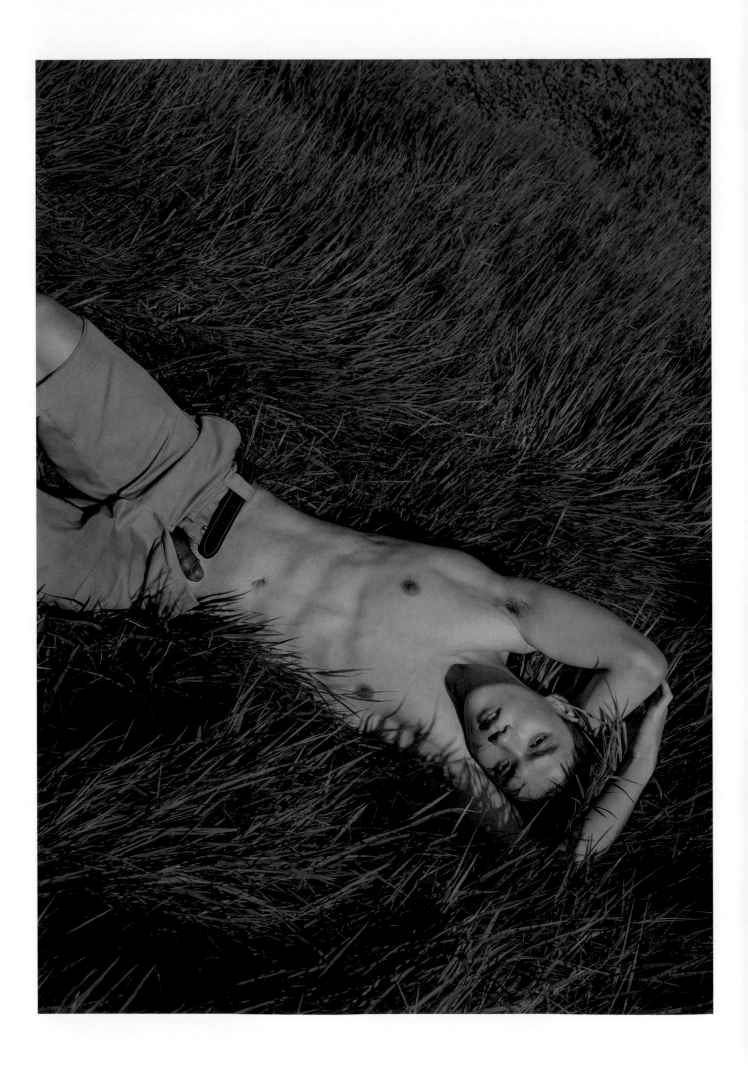

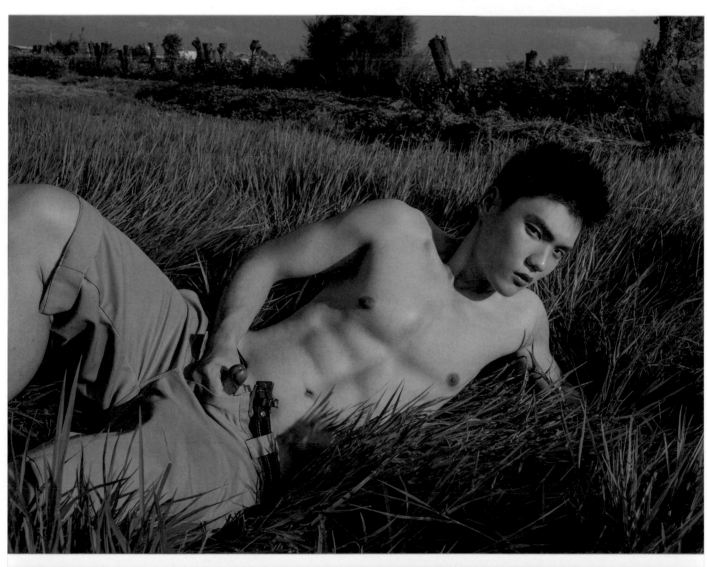
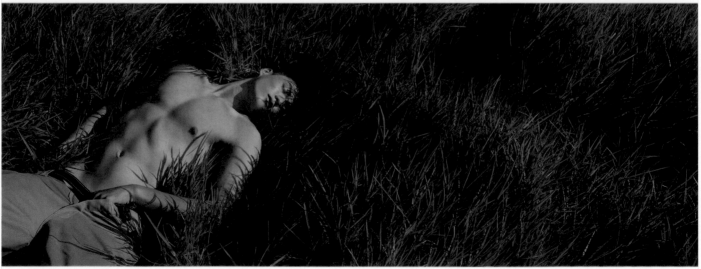

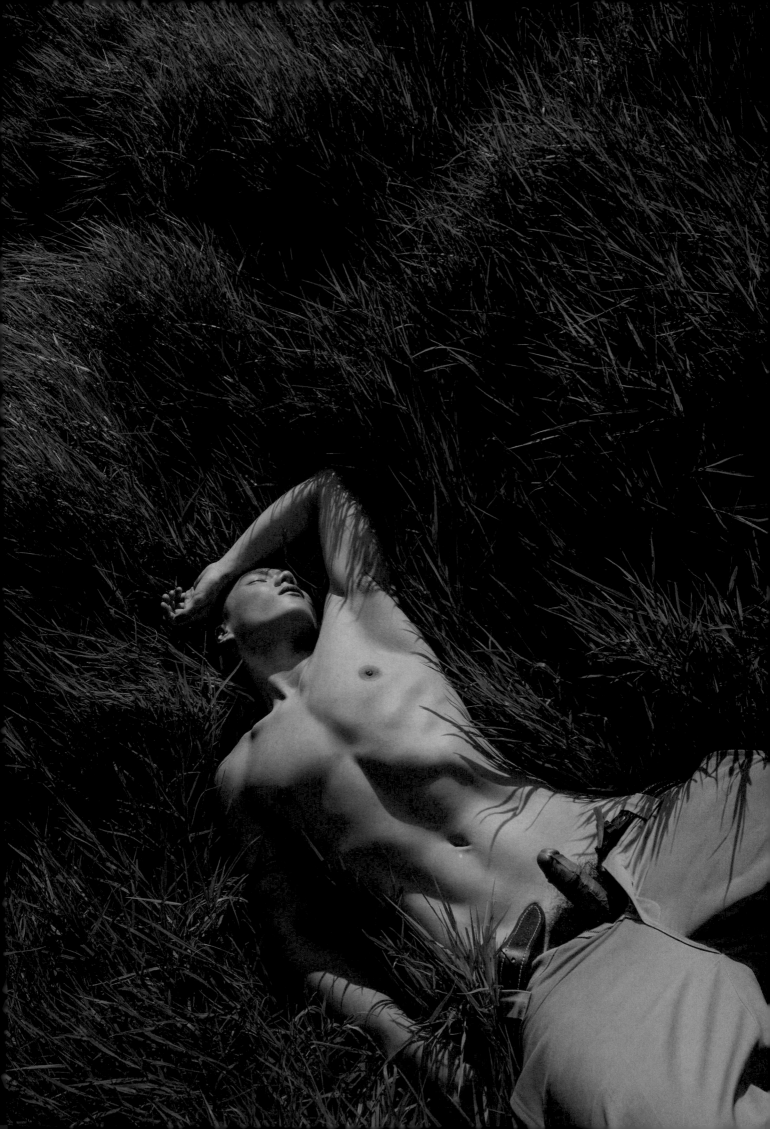

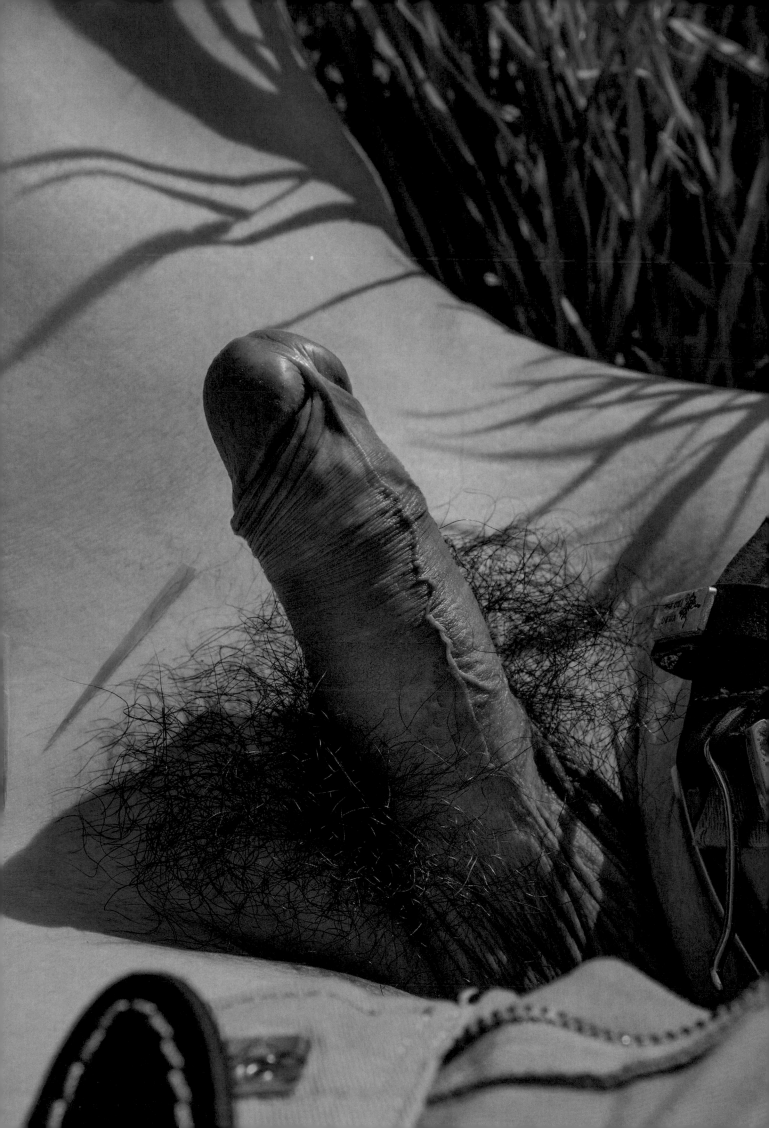

累積

也許很多人會羨慕身為模特的光鮮亮麗，
但在完成作品前，不管是我及攝影師、工作人員，必須克服所有狀況才能呈現出來的
從我的身材維持，必須注意飲食、增加運動量，去讓鏡頭前的自己有更好的表現
而當天拍攝的天氣因素，光線的配置，場景構圖⋯⋯都是細節上需要去克服，
慢慢累積才能有一個完整的作品集
這之間的辛苦往往是難忘但卻是很值得的經驗

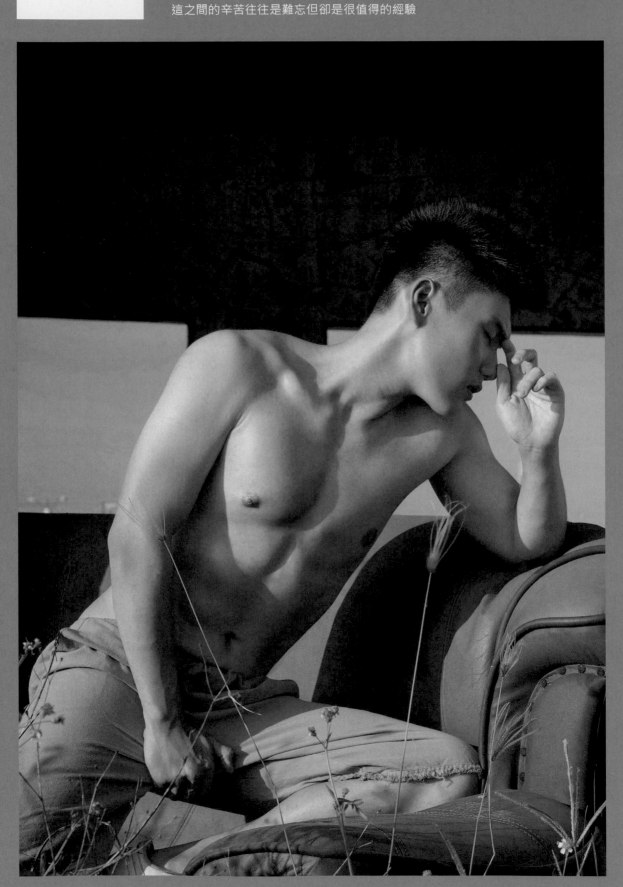

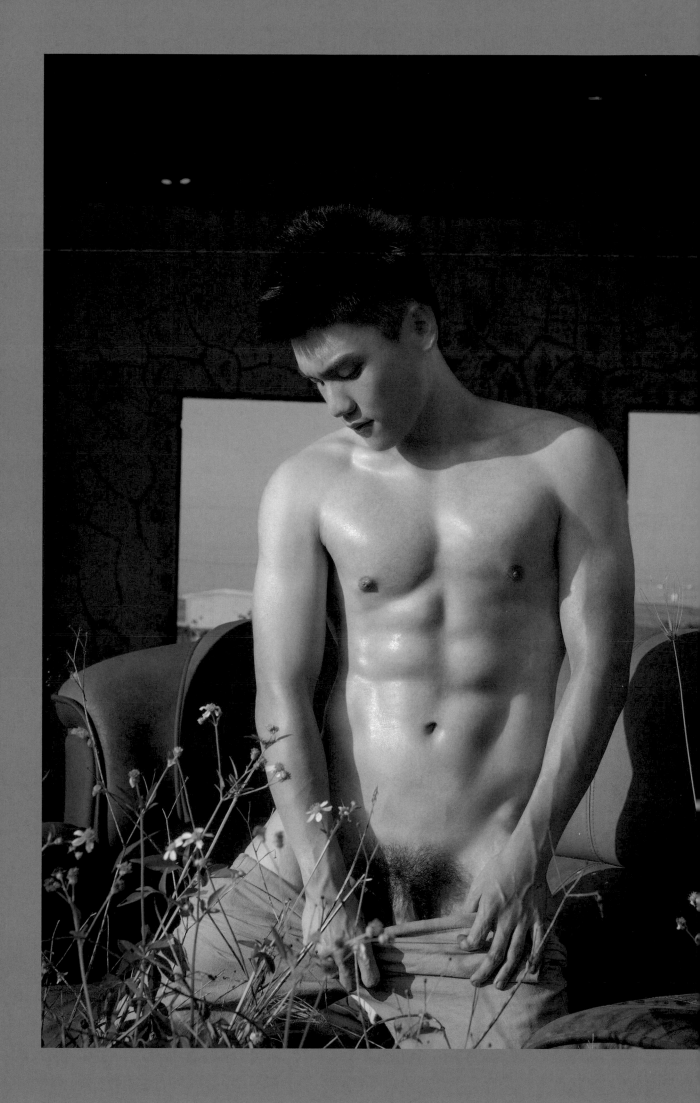

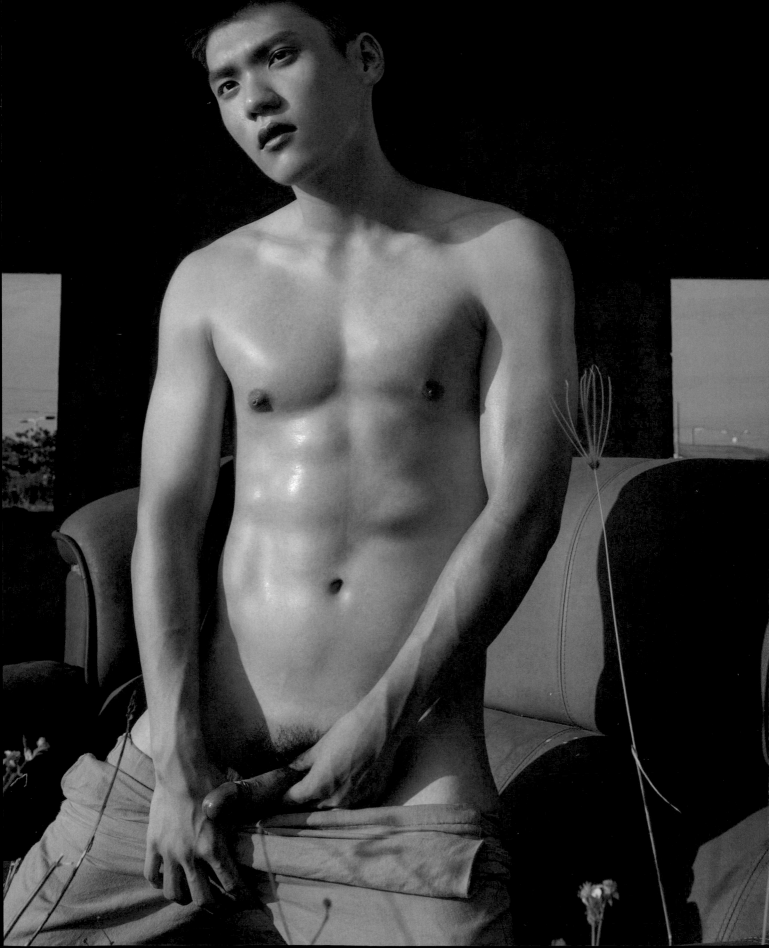

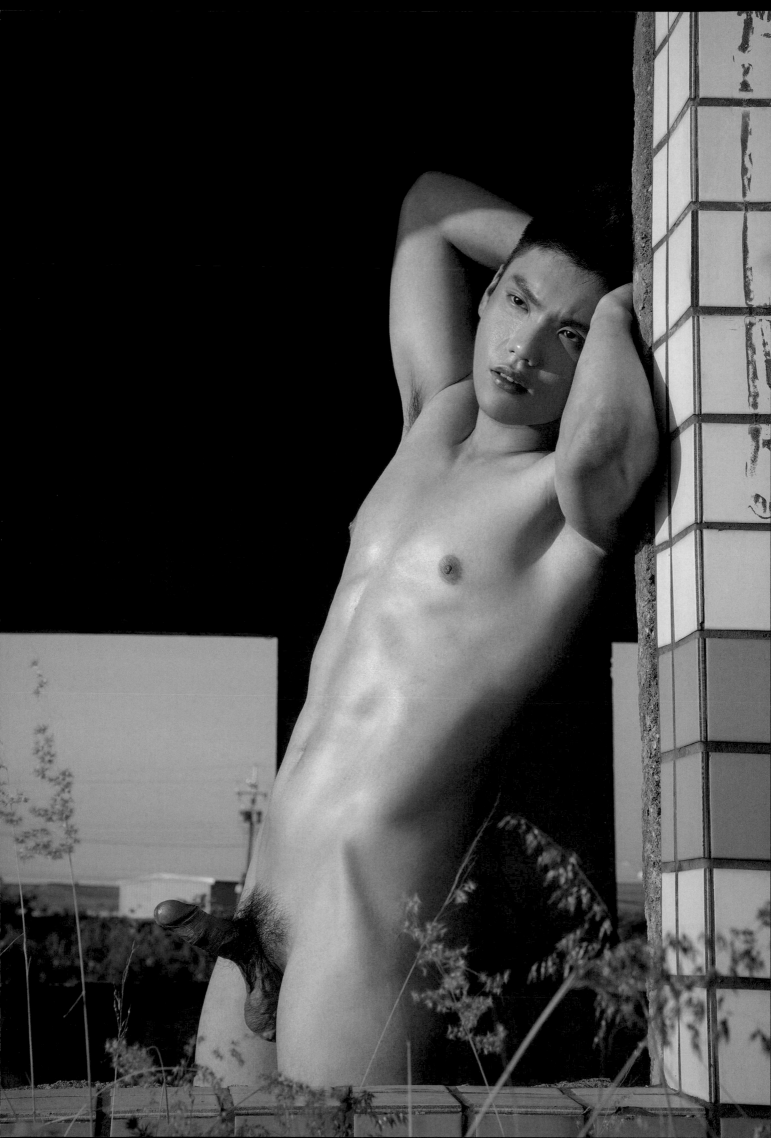

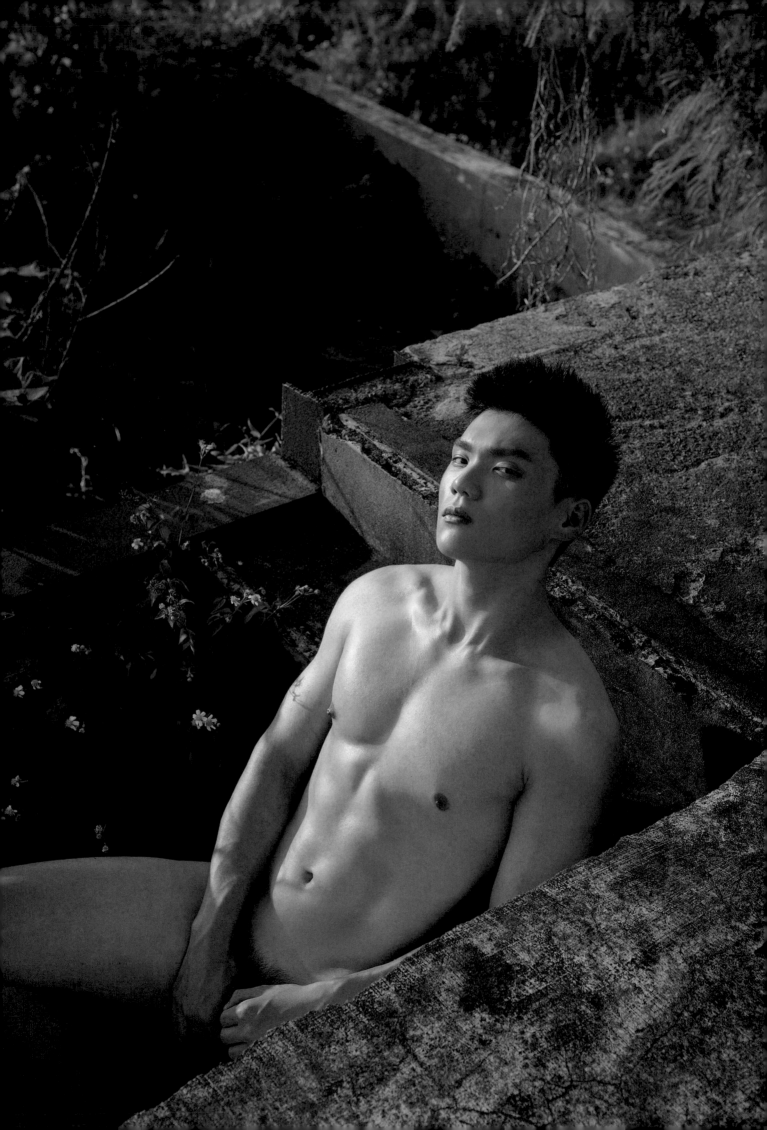

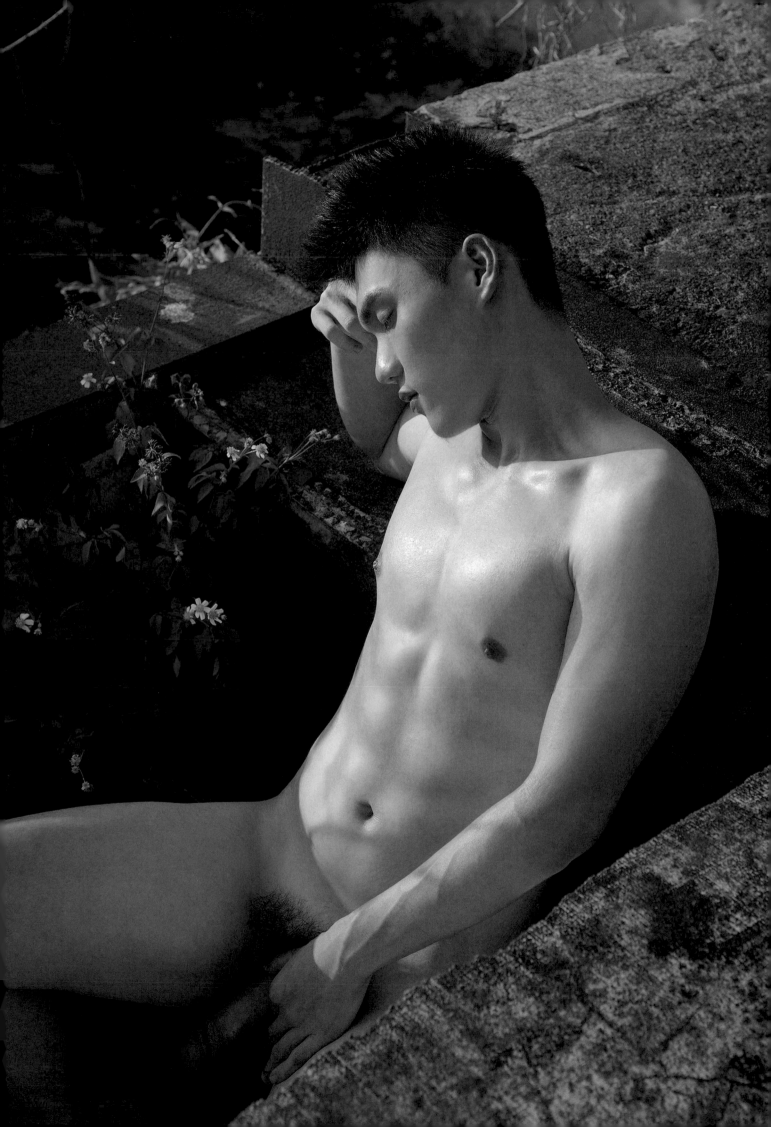

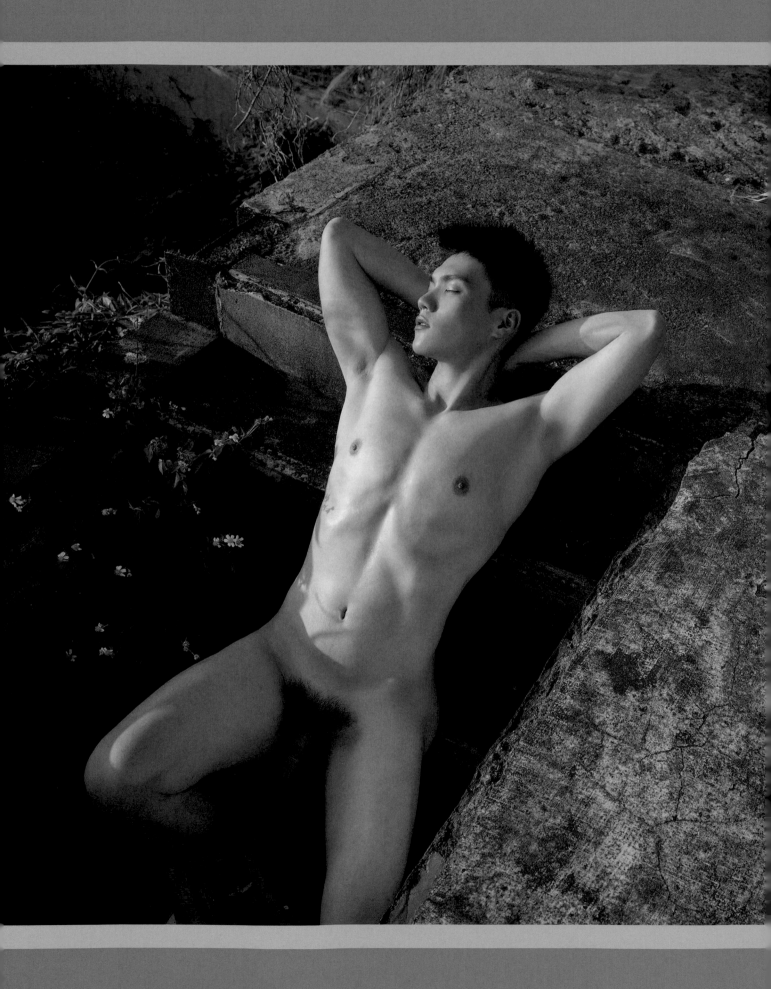

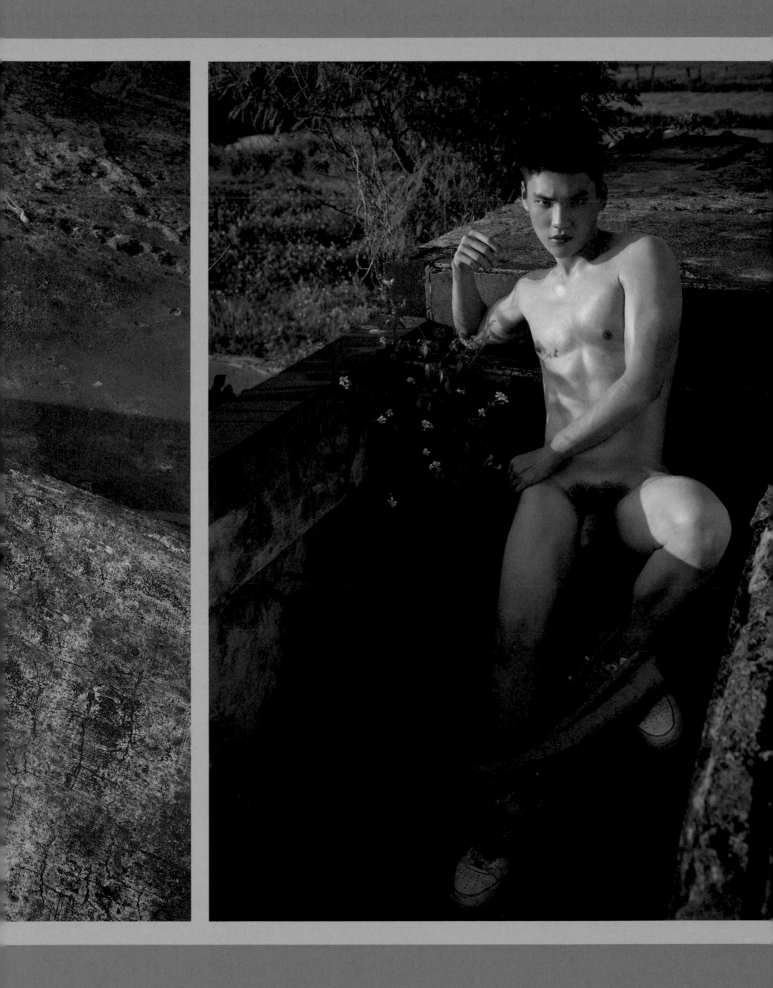

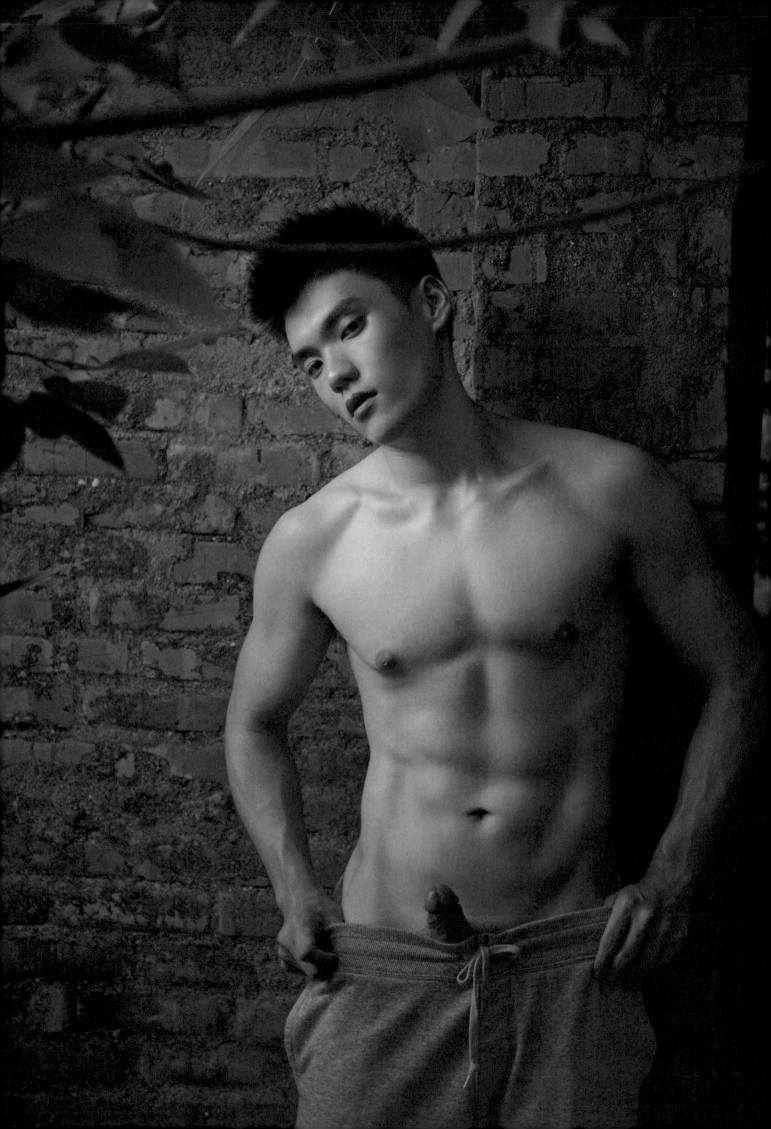

不同環境，創造出不同的可能
而每一個動作，都是我性感的誘惑

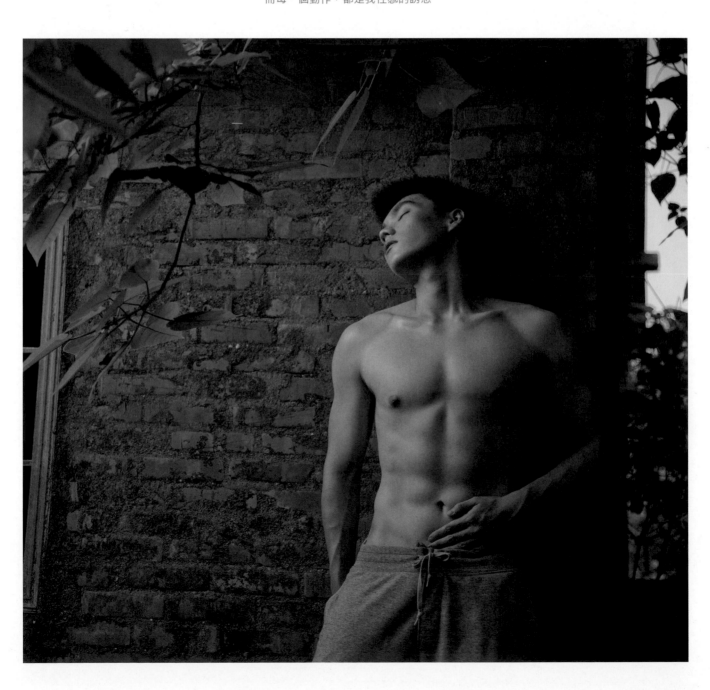

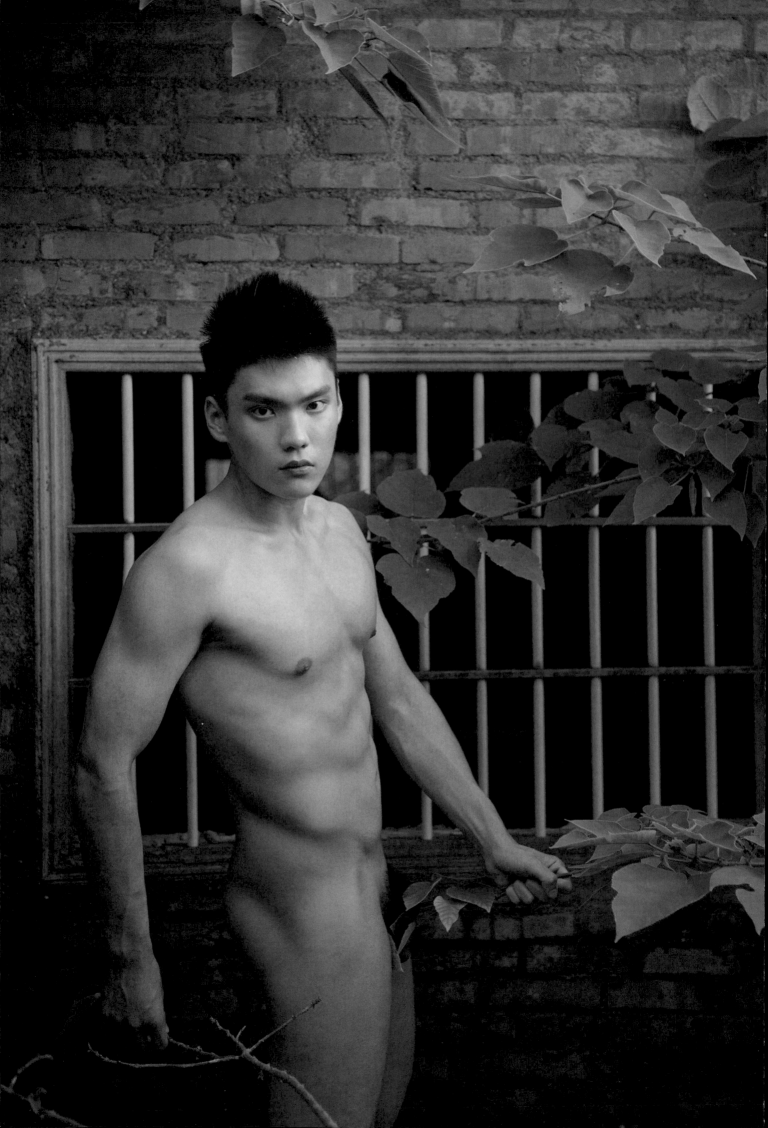

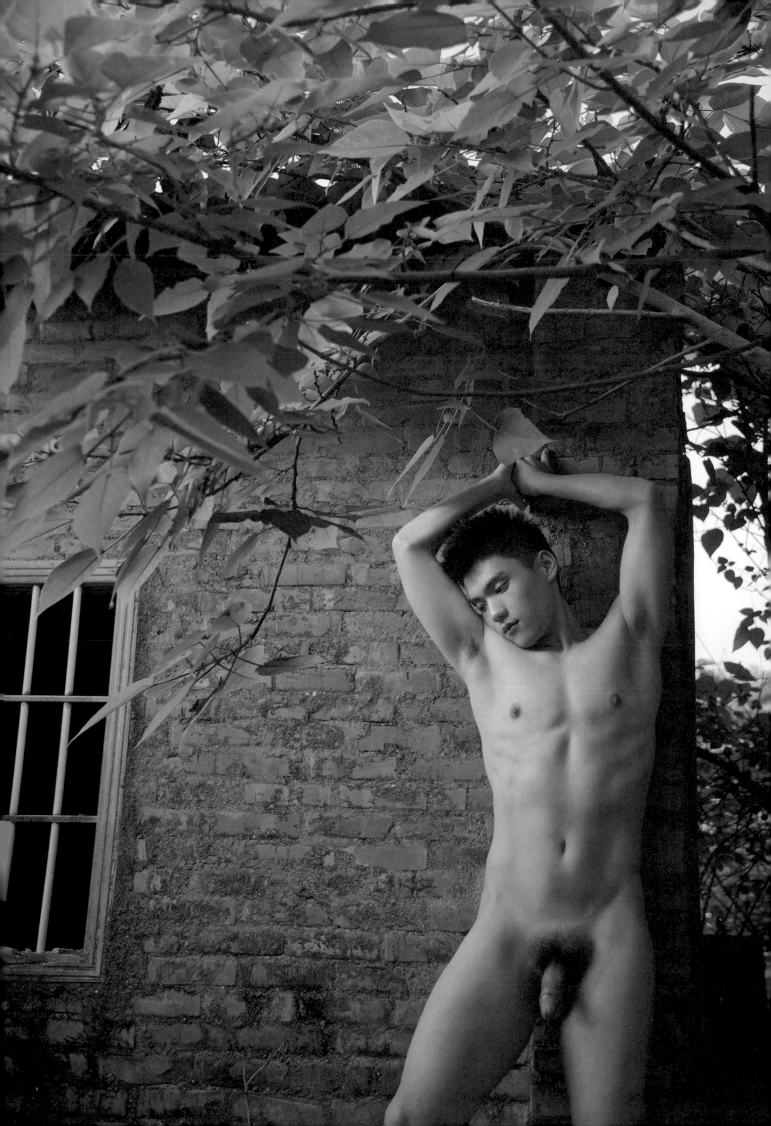

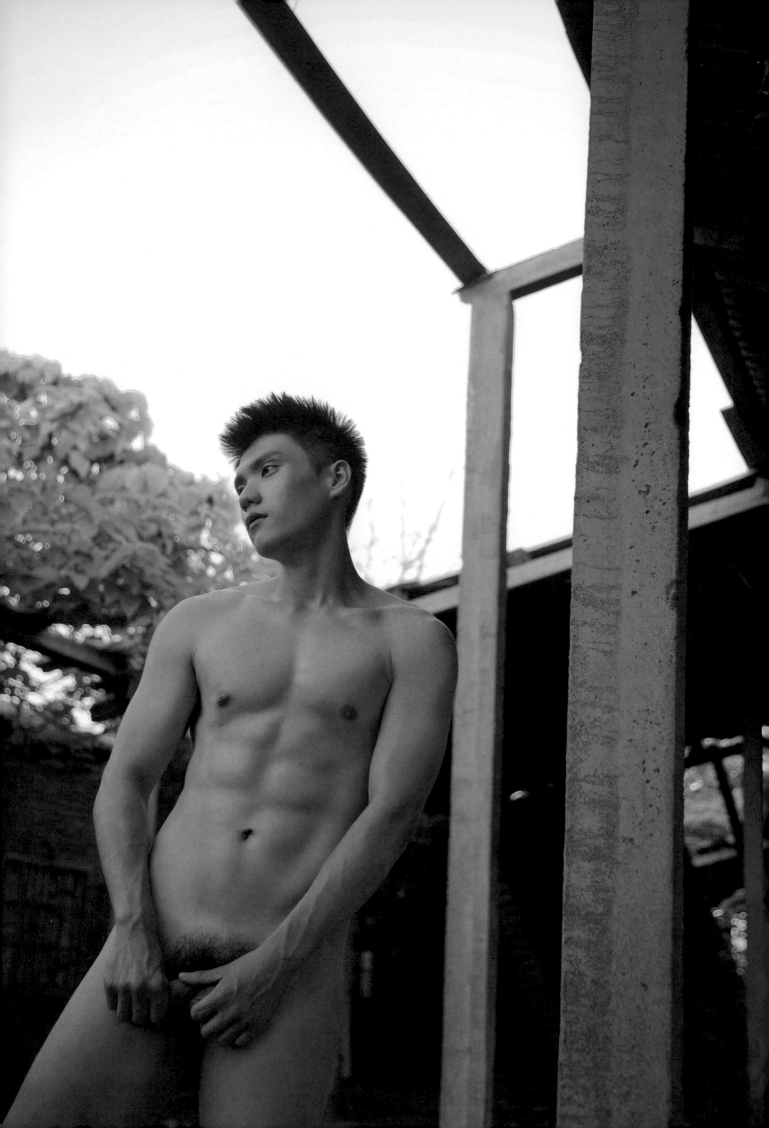

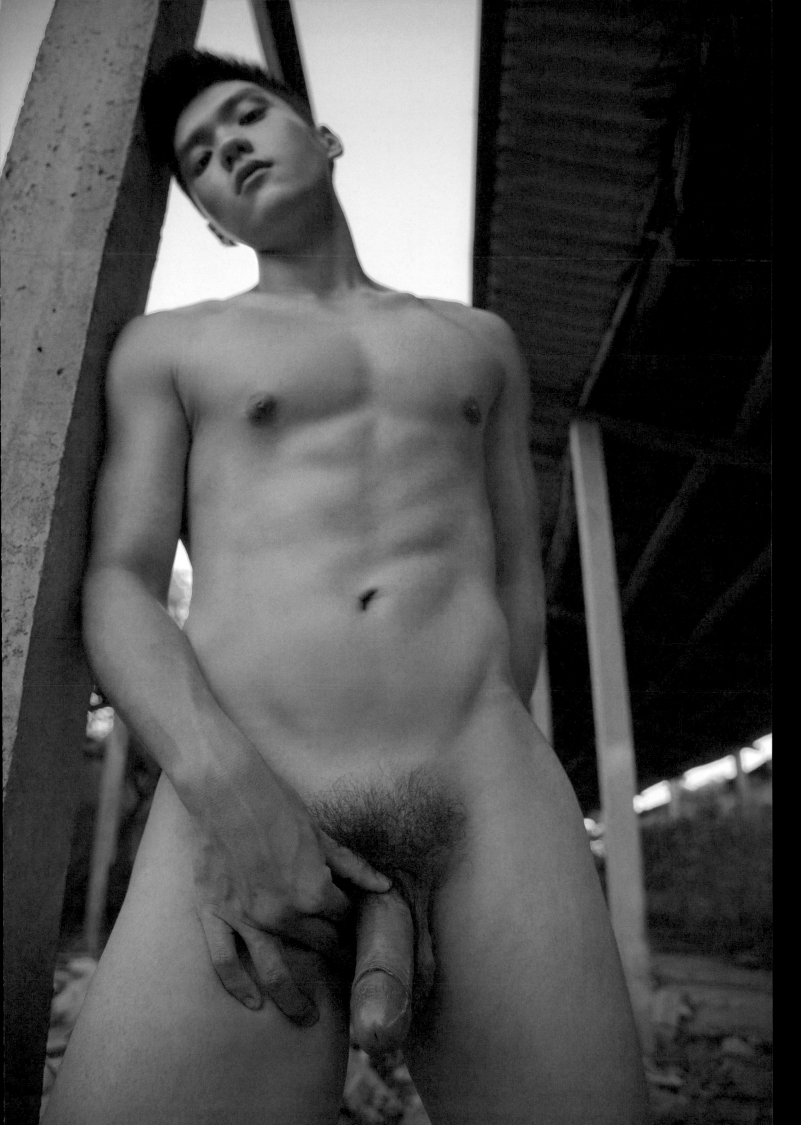

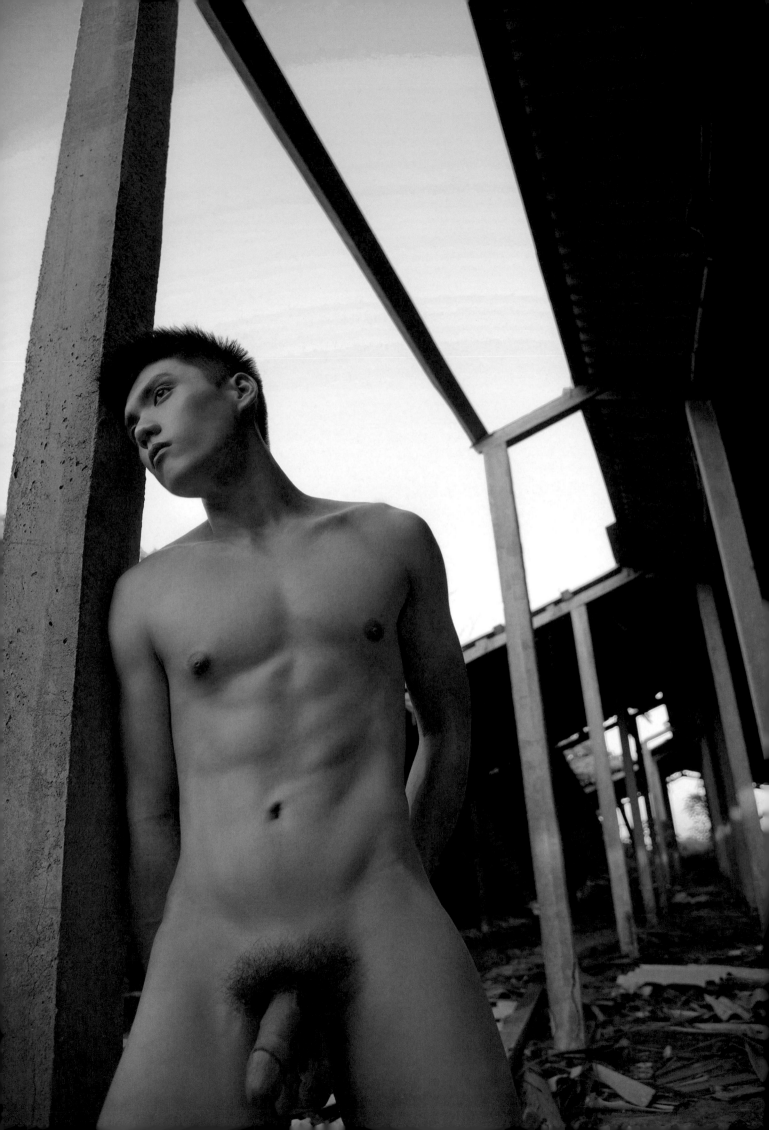

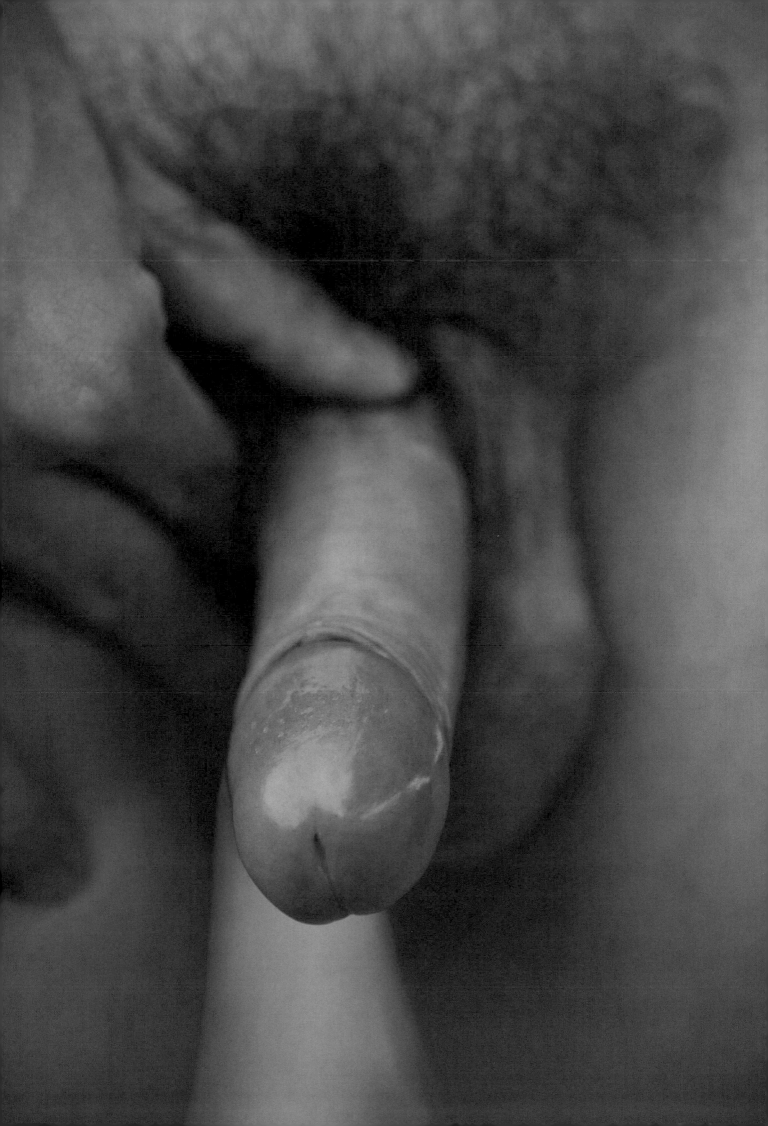

Break Through The Shackles Of Habit

/擺脫習慣的束縛

很多人會習慣固定的生活模式，做著一樣的事，會有一種安全感，但對我來說，

在無形之間，這樣千篇一律的生活變成了一種束縛

所以當我開始思考，這個時候的我會想趁著年輕的時候，做些什麼事情？

記錄下這個時候的自己，我覺得是很值得的一件事情，打破原有的框架，去重新創造自己的價值

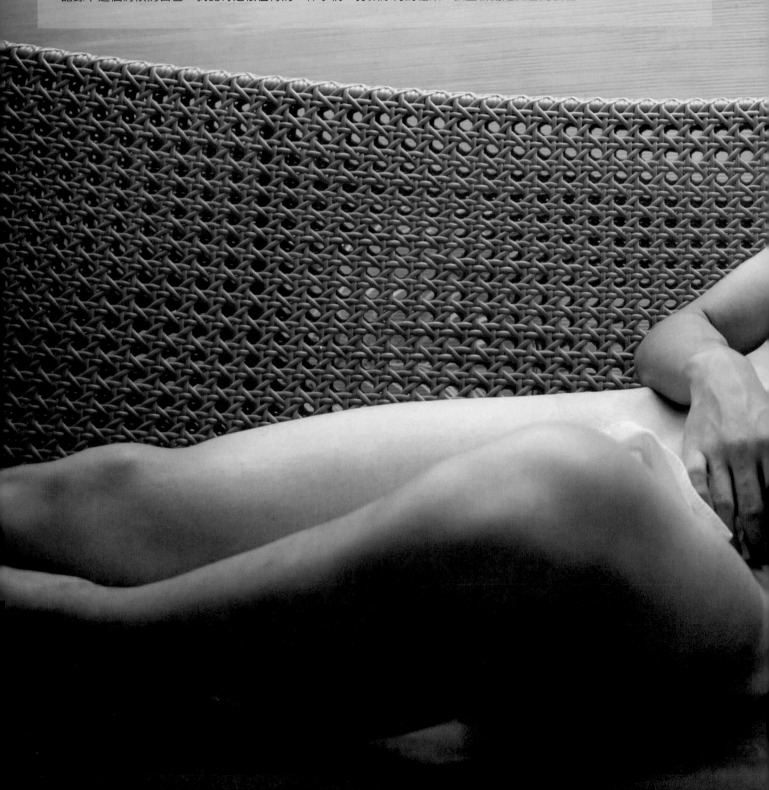

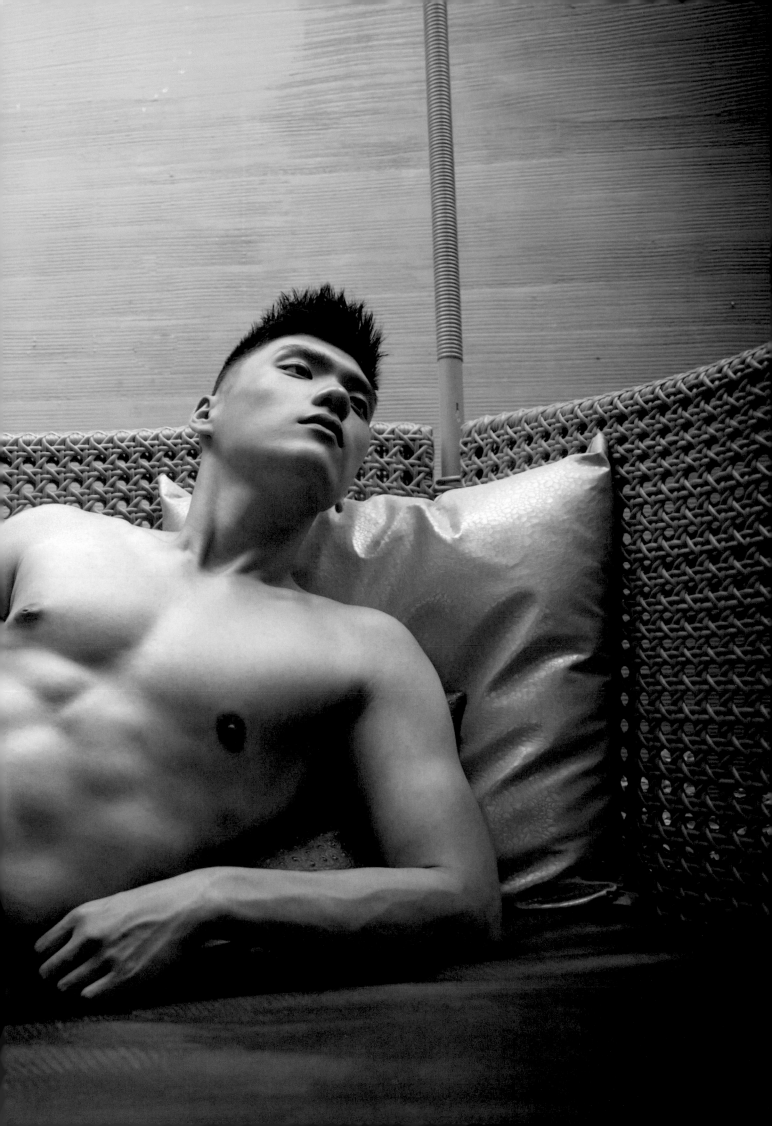

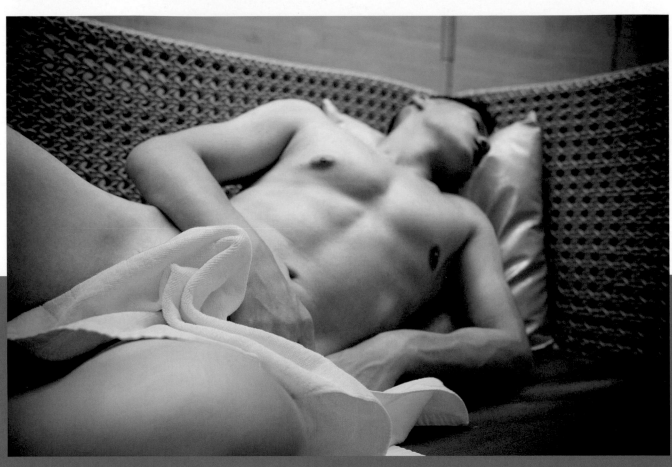
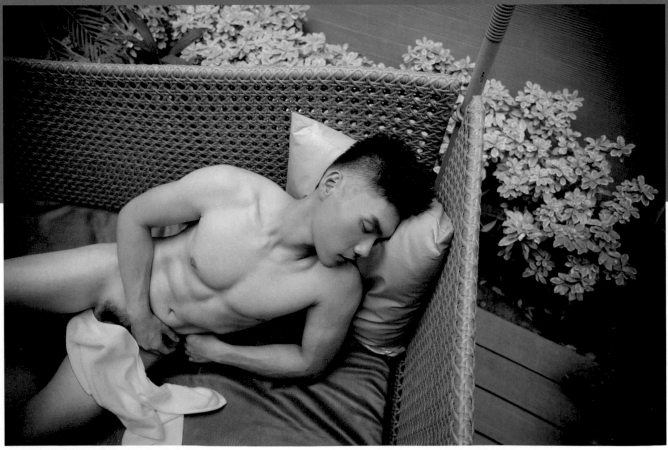

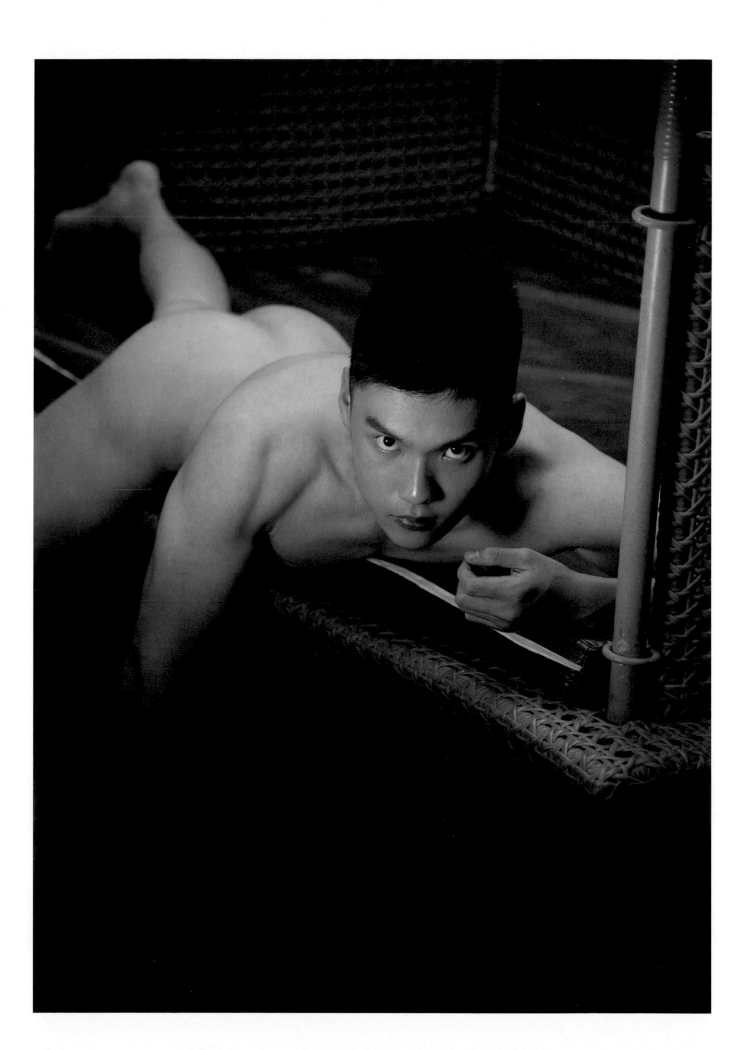

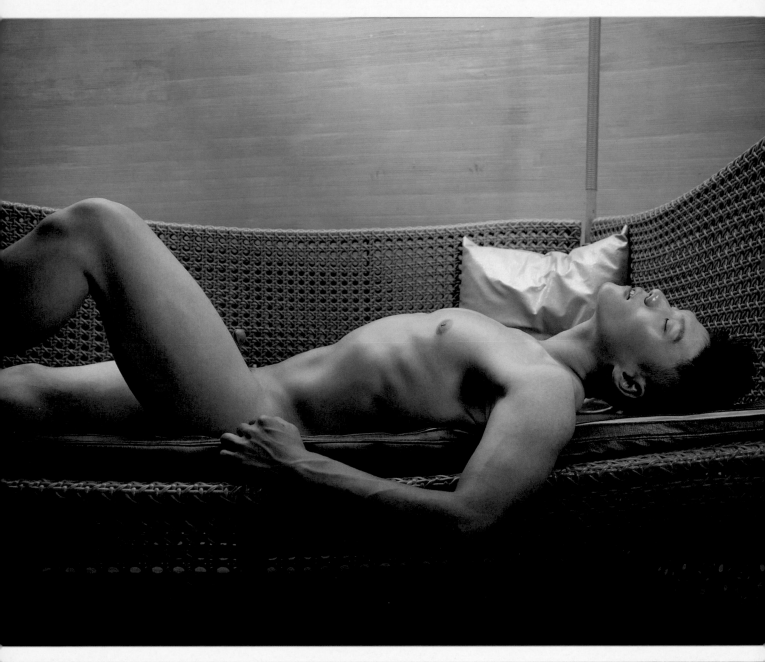
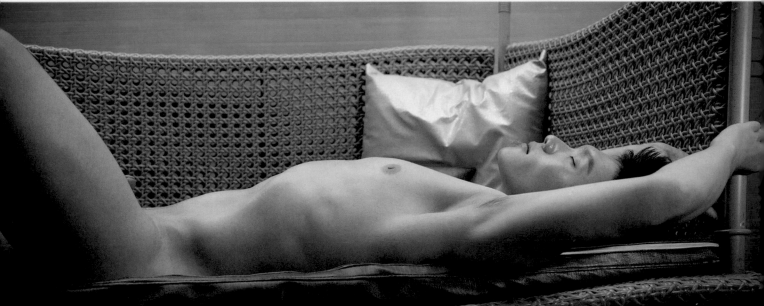

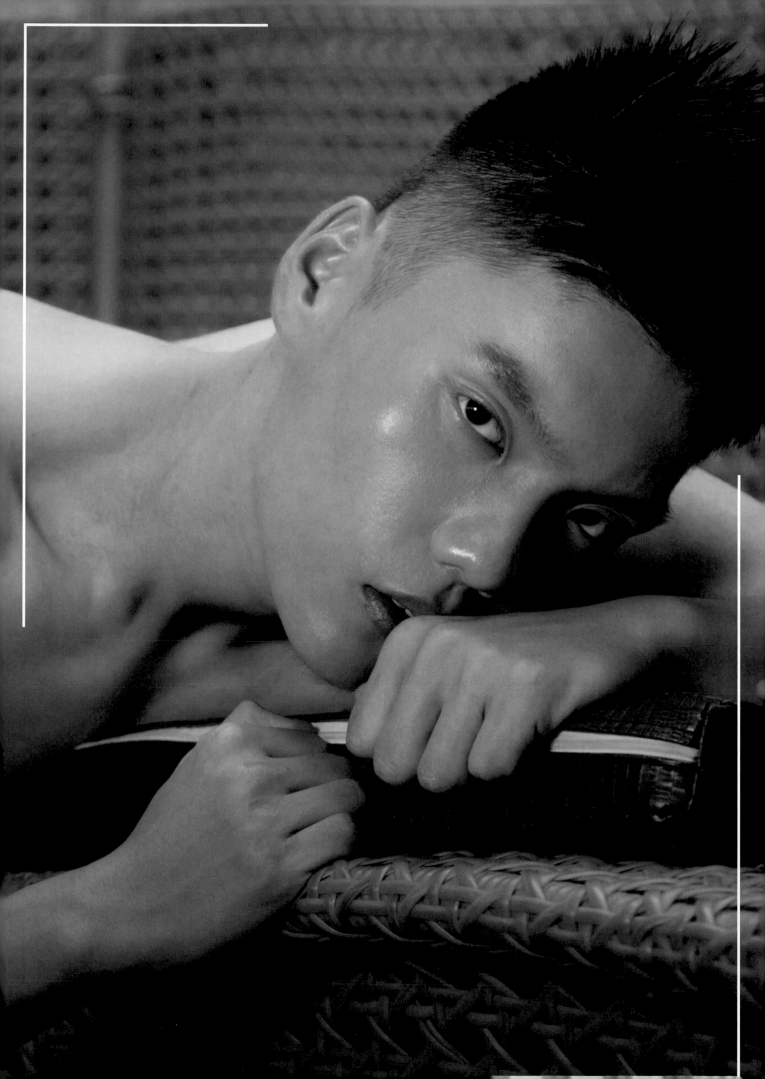

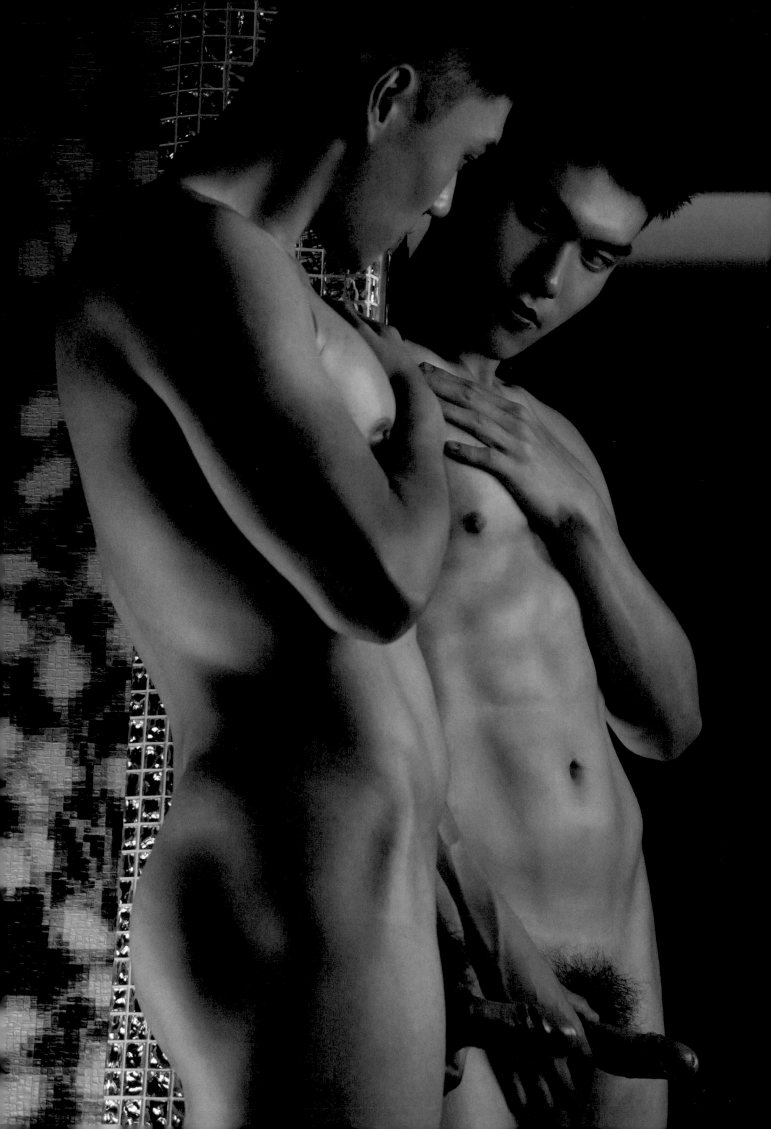

EXPLORED

看著鏡子中的自己，探索著剛運動完的身體，
強烈的喘息，汗水也讓身上更加光滑
手輕輕滑過胸口，感覺肌膚的溫度，
撫摸著肌肉的觸感，
我看著畫面中的自己，好性感

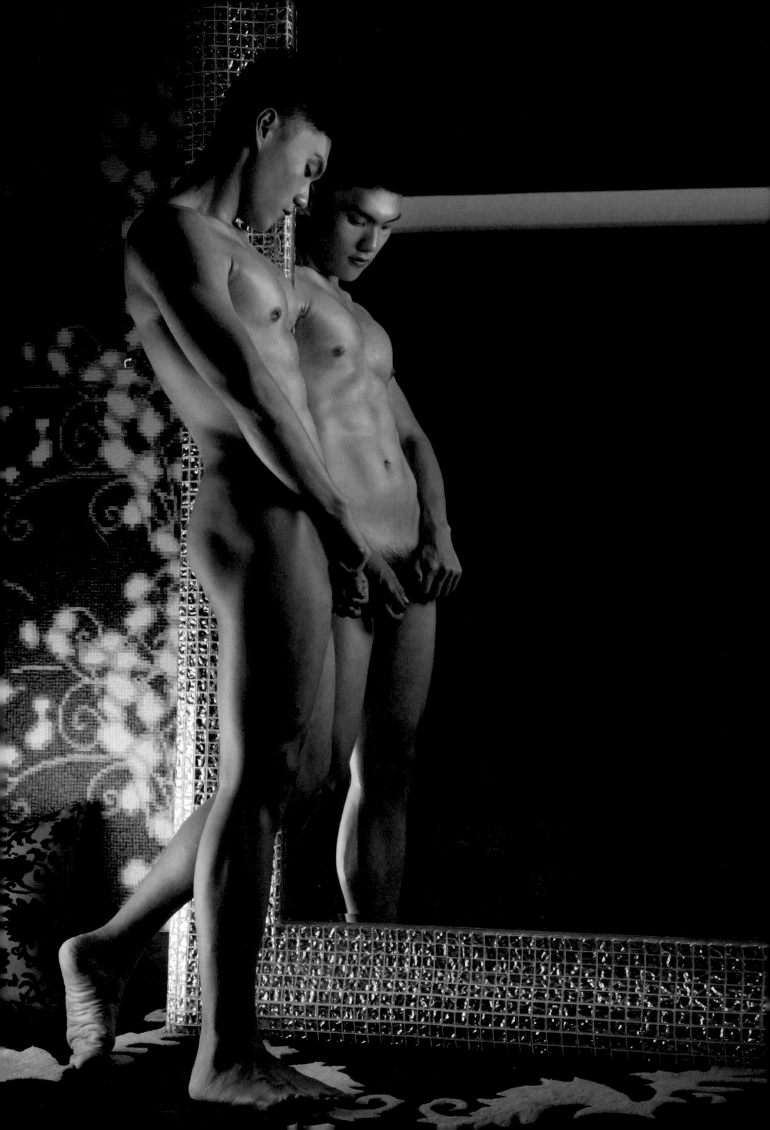

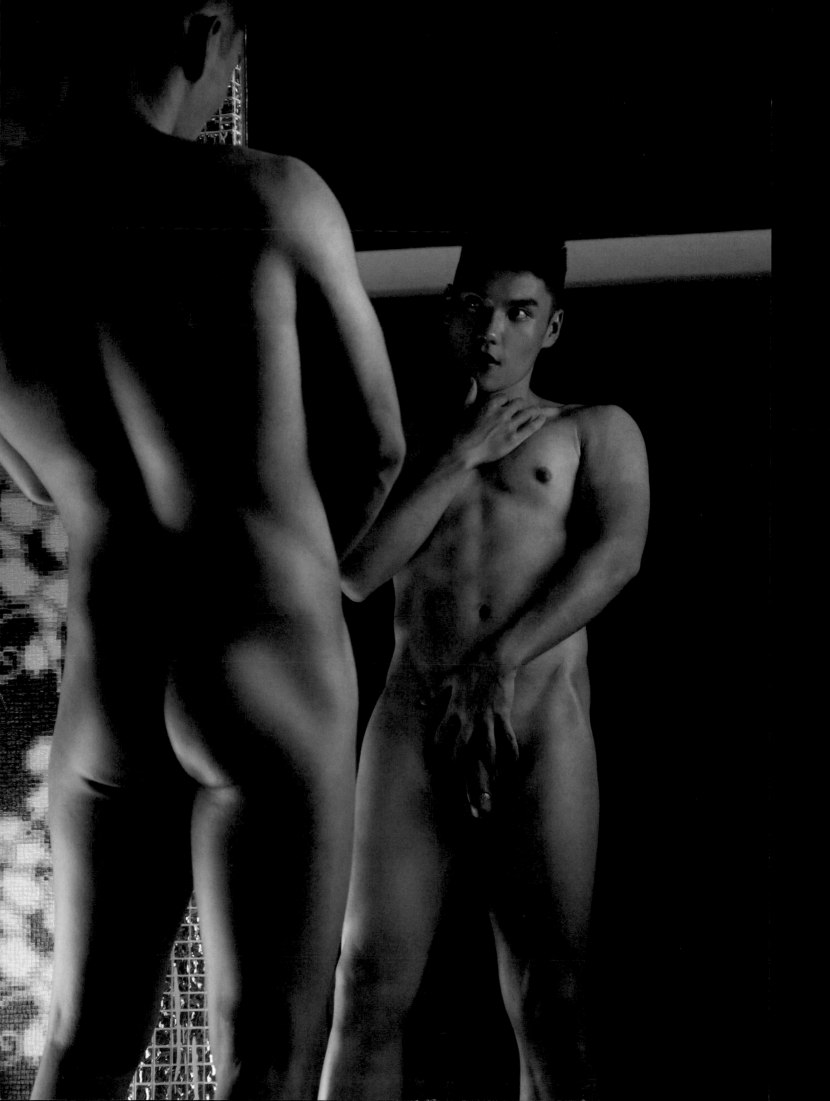

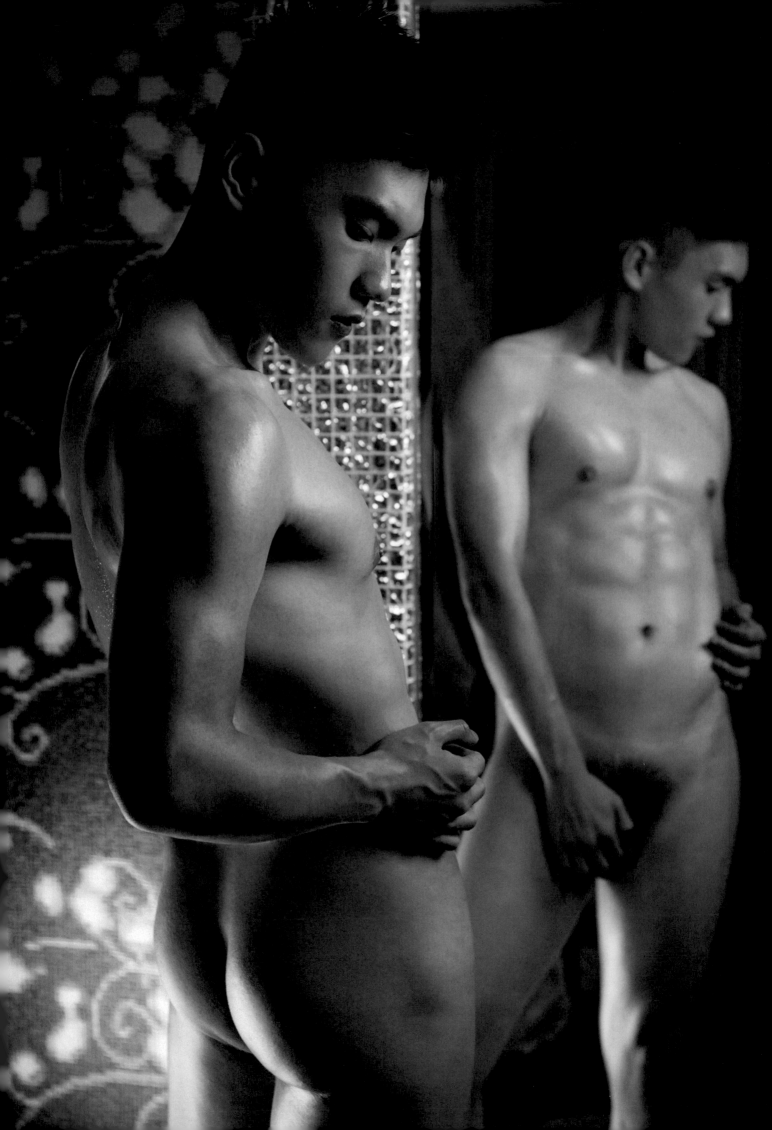

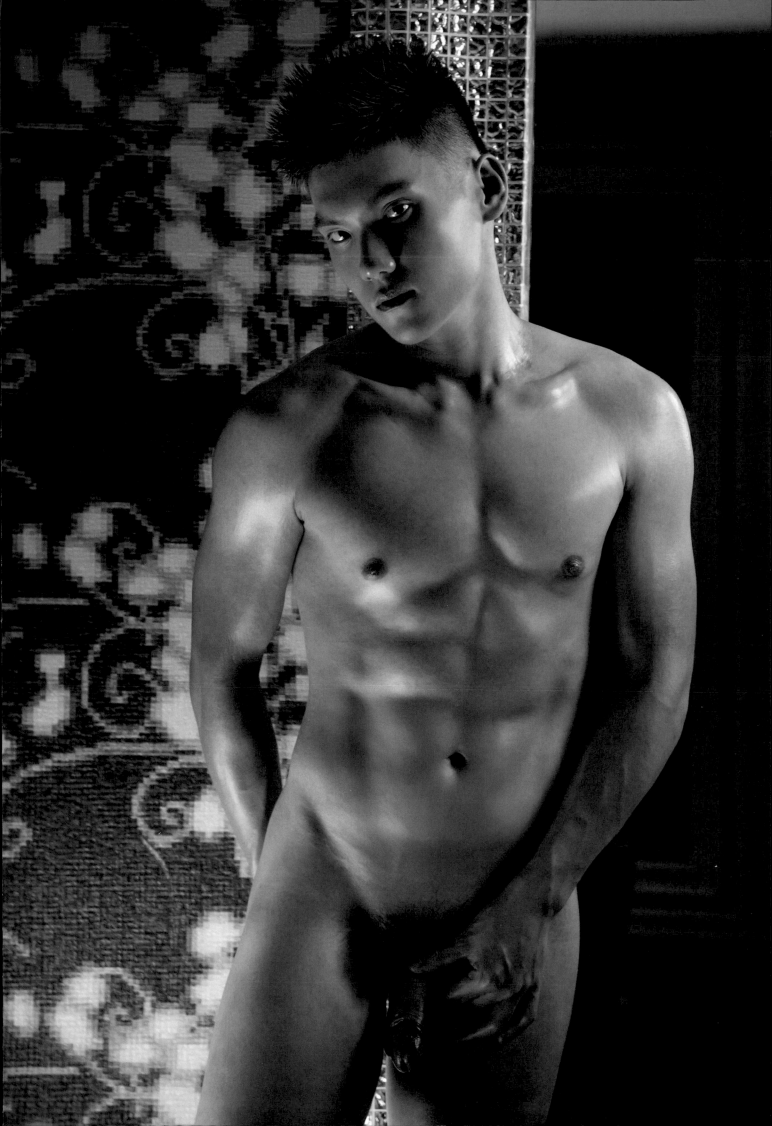

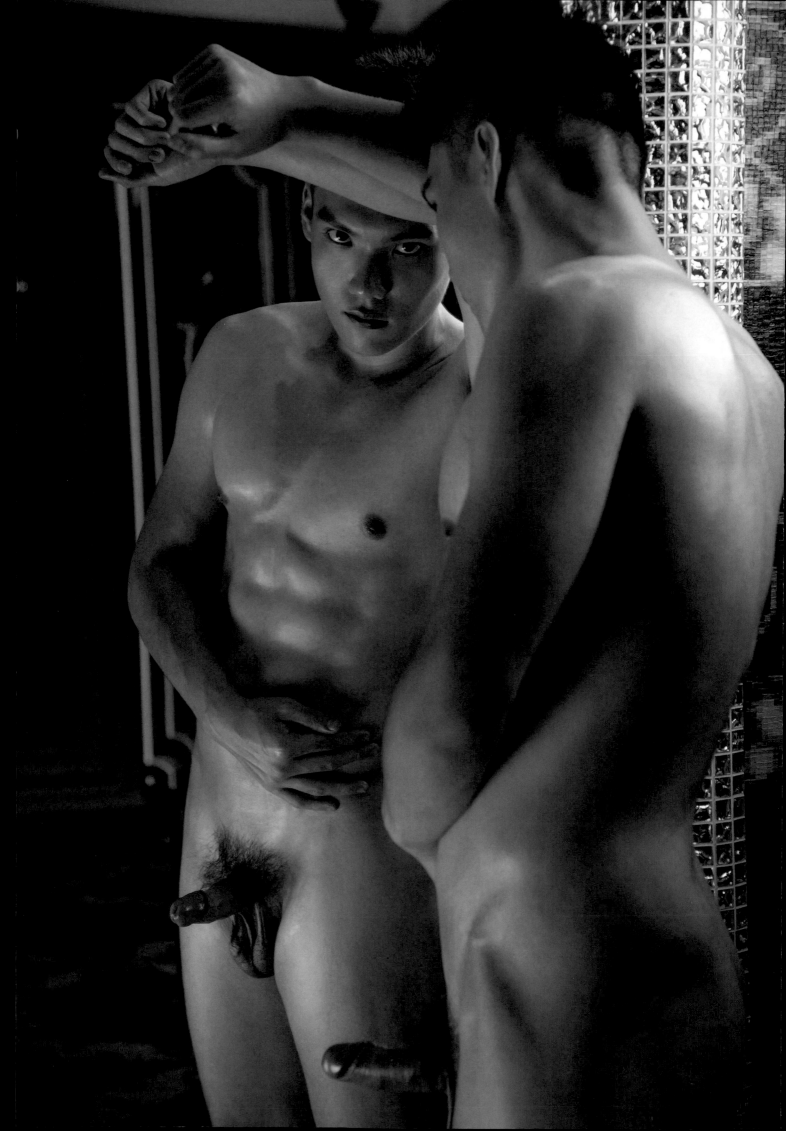

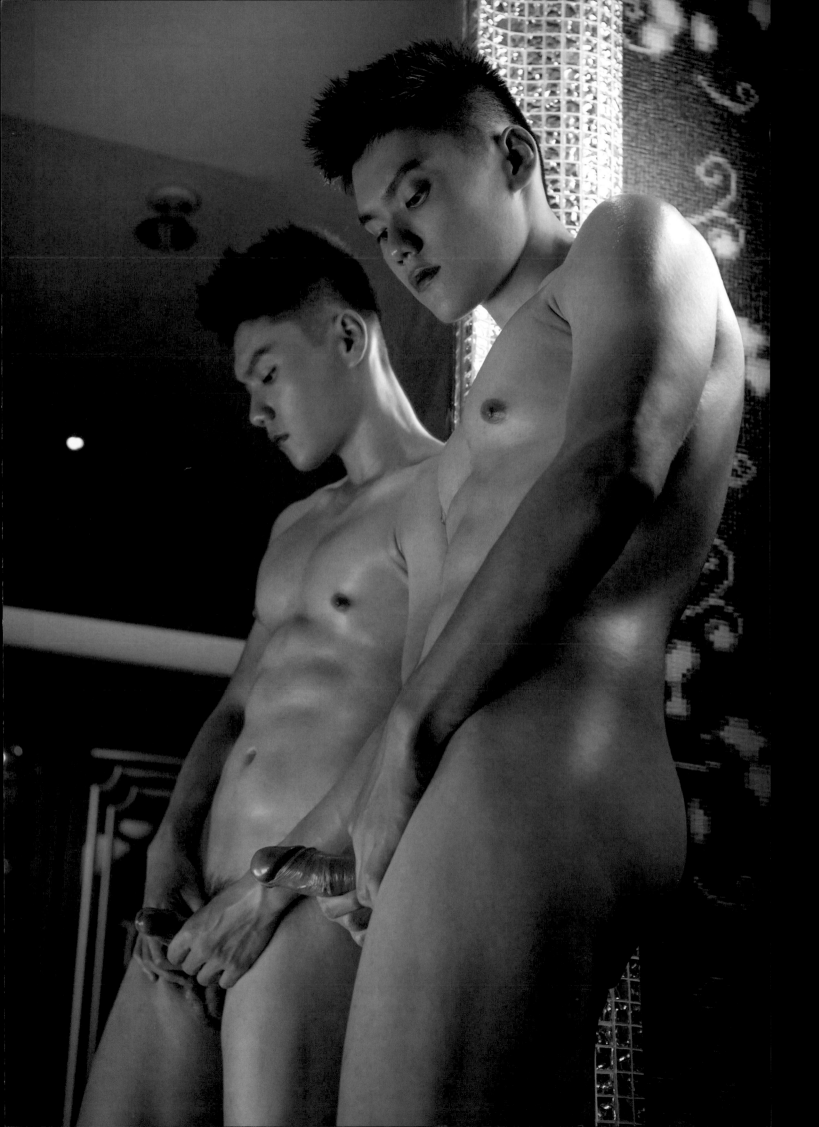

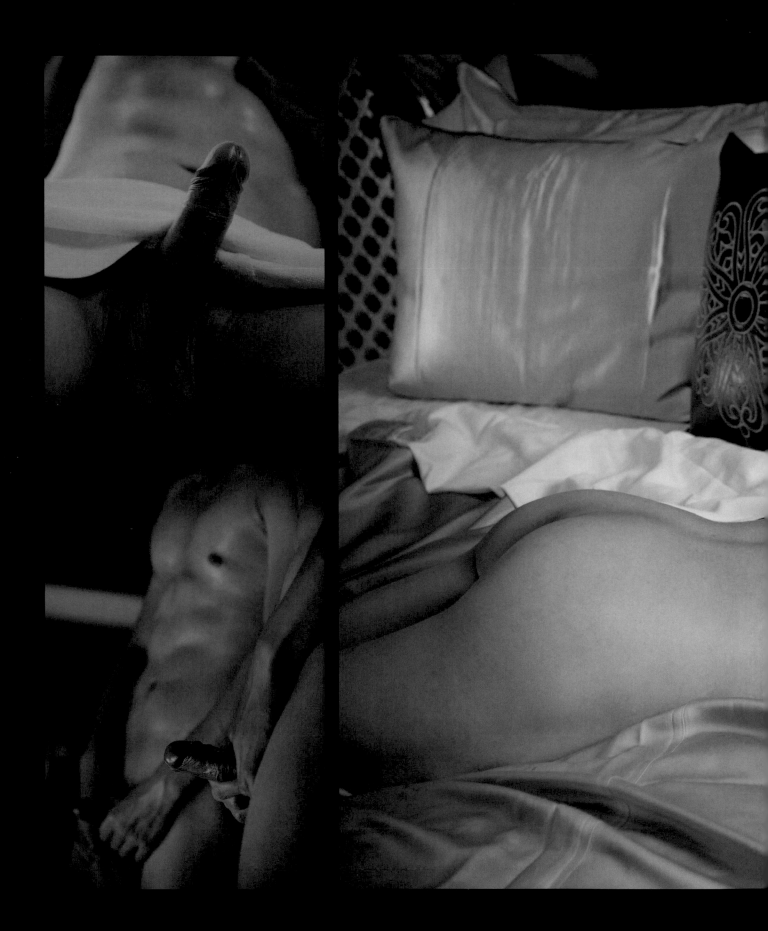

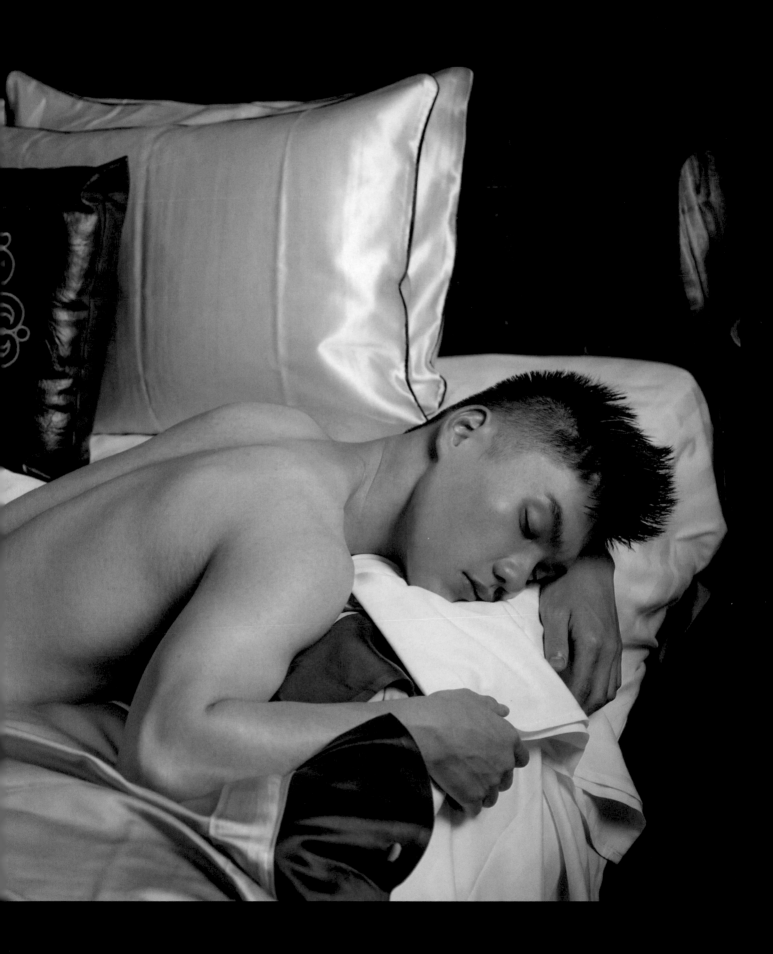

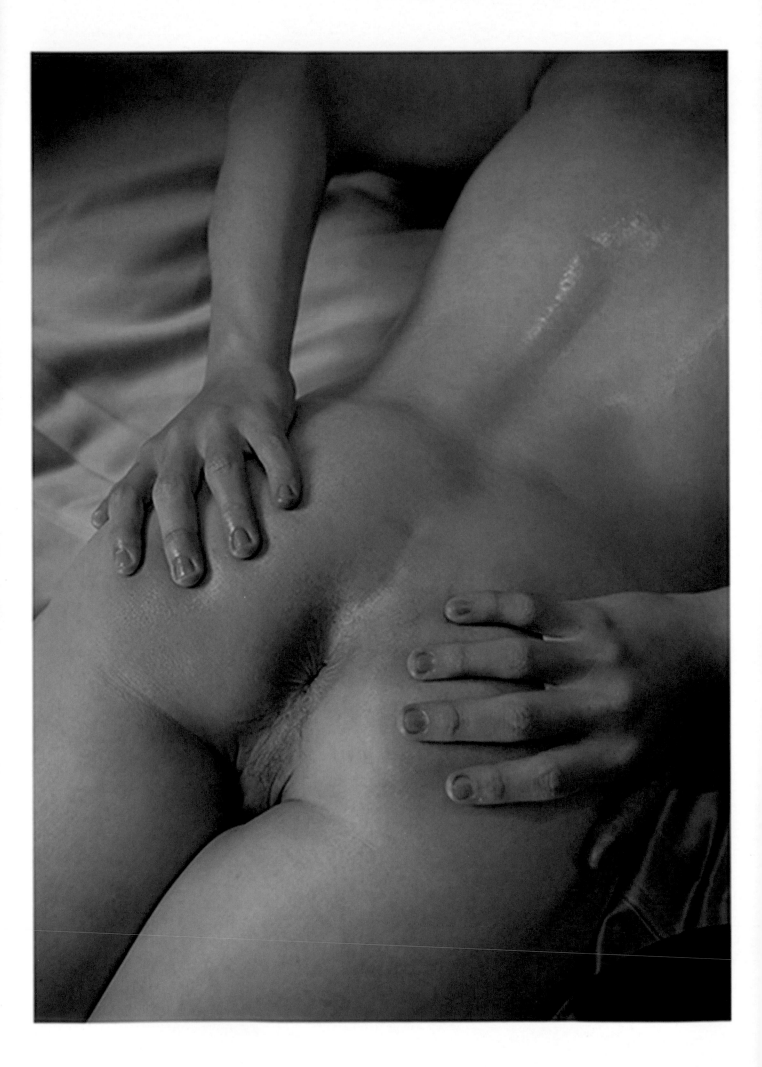

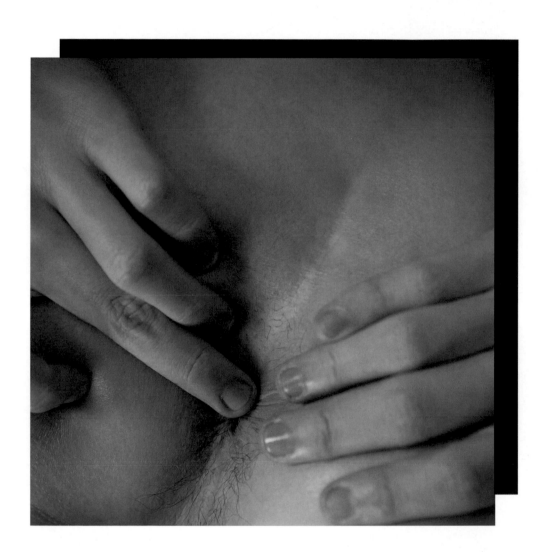

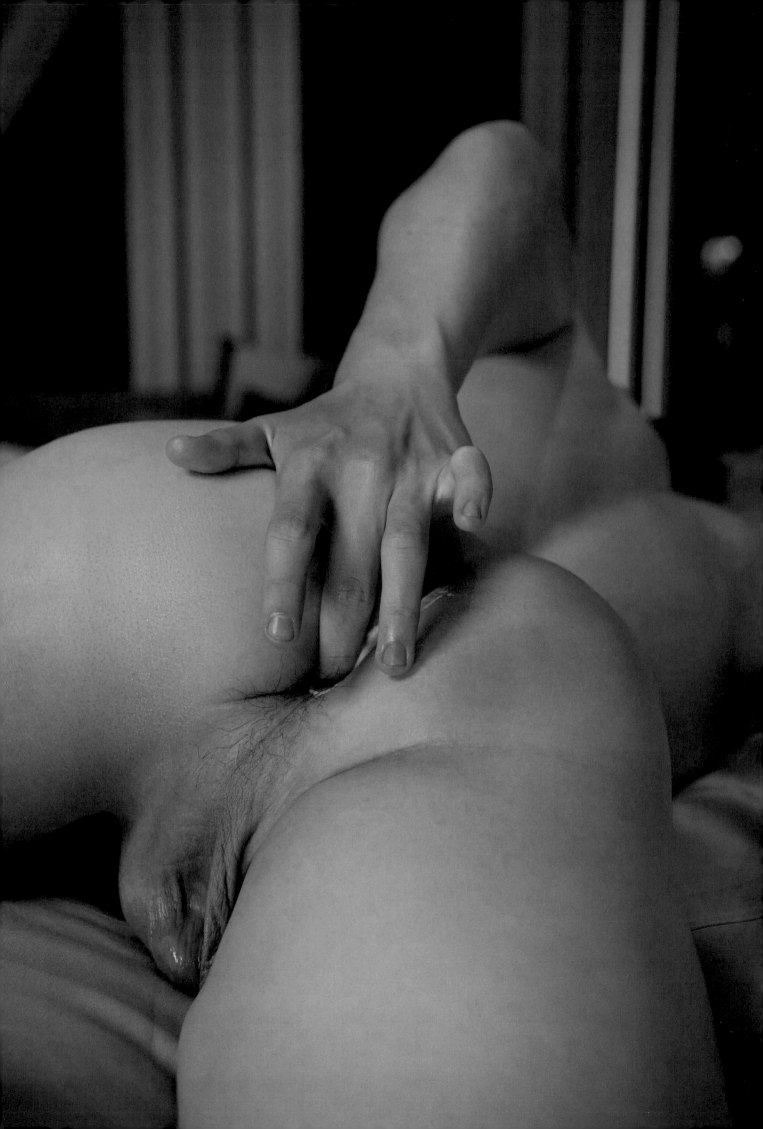

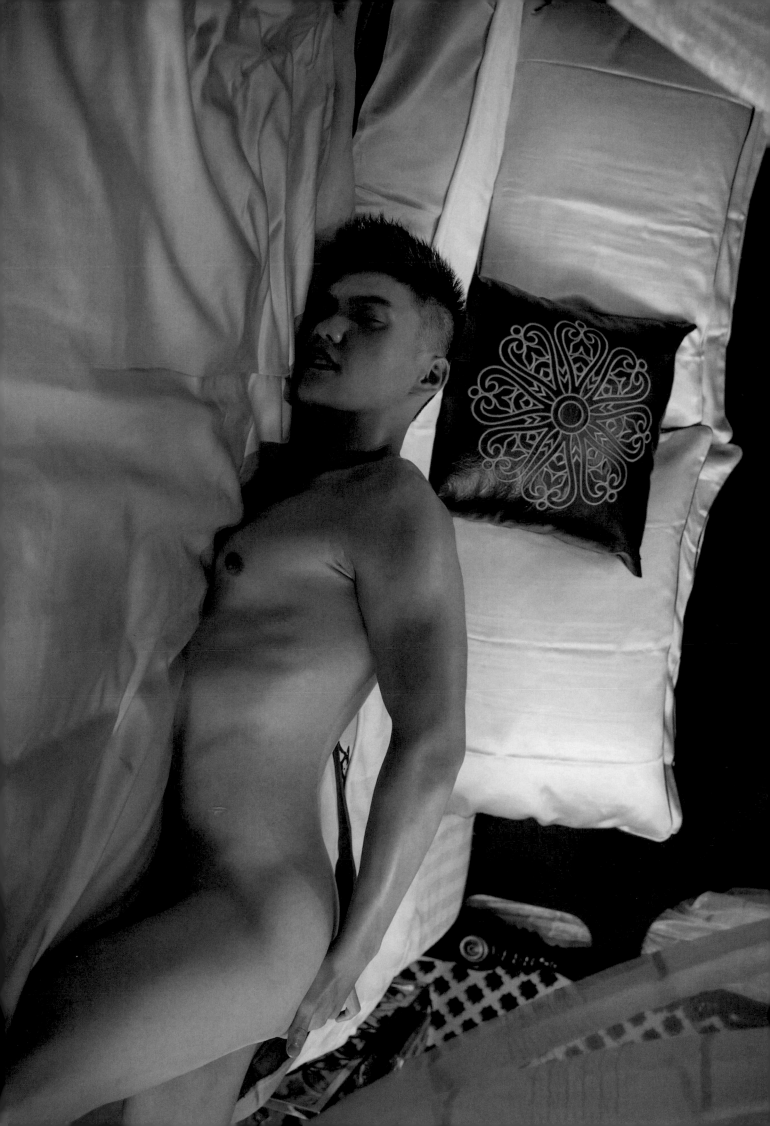

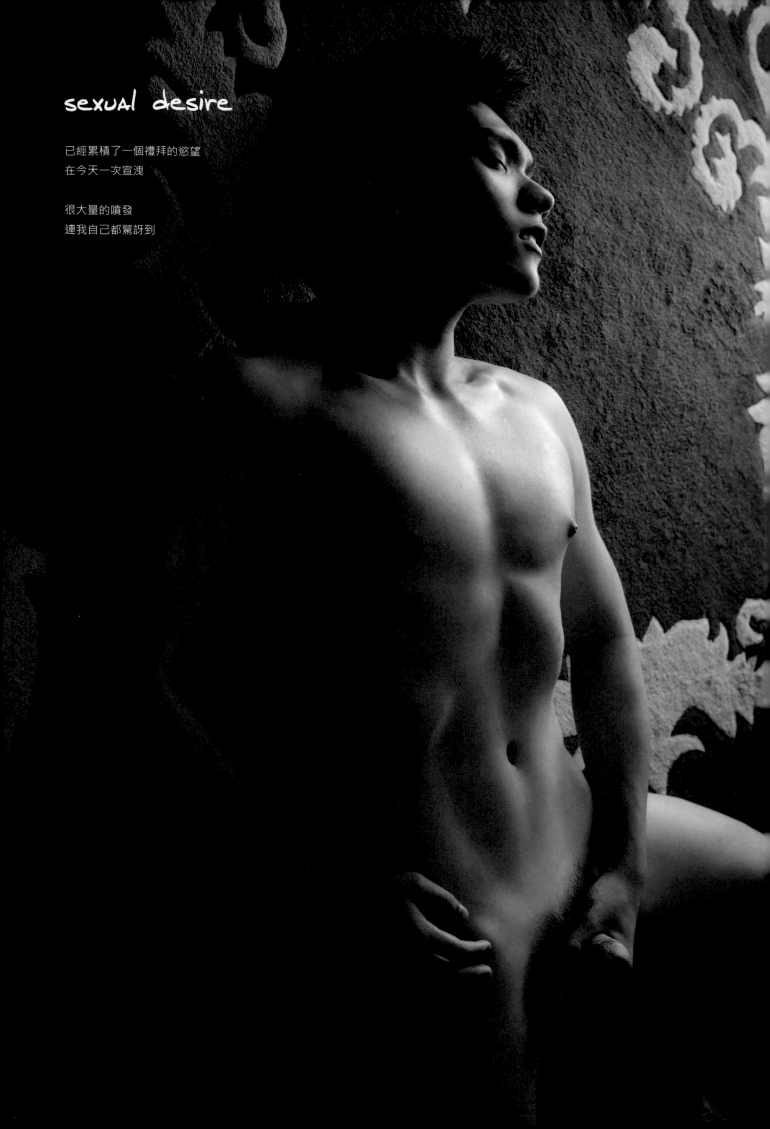

sexual desire

已經累積了一個禮拜的慾望
在今天一次宣洩

很大量的噴發
連我自己都驚訝到

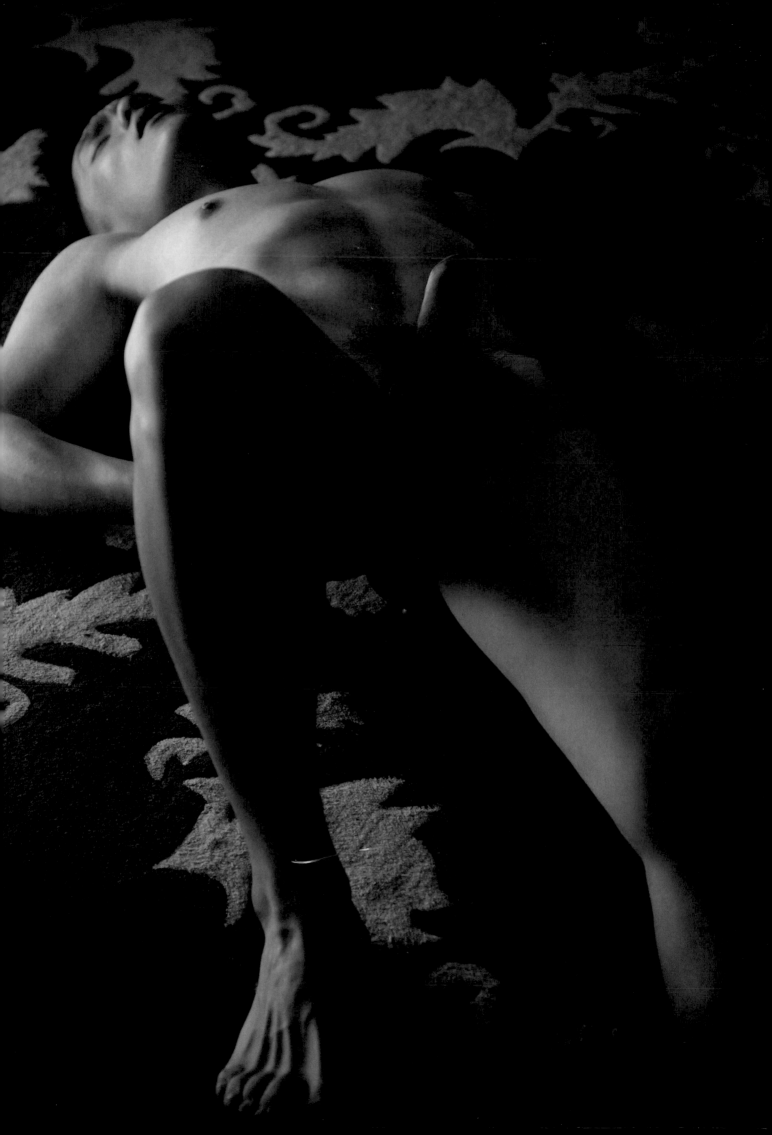

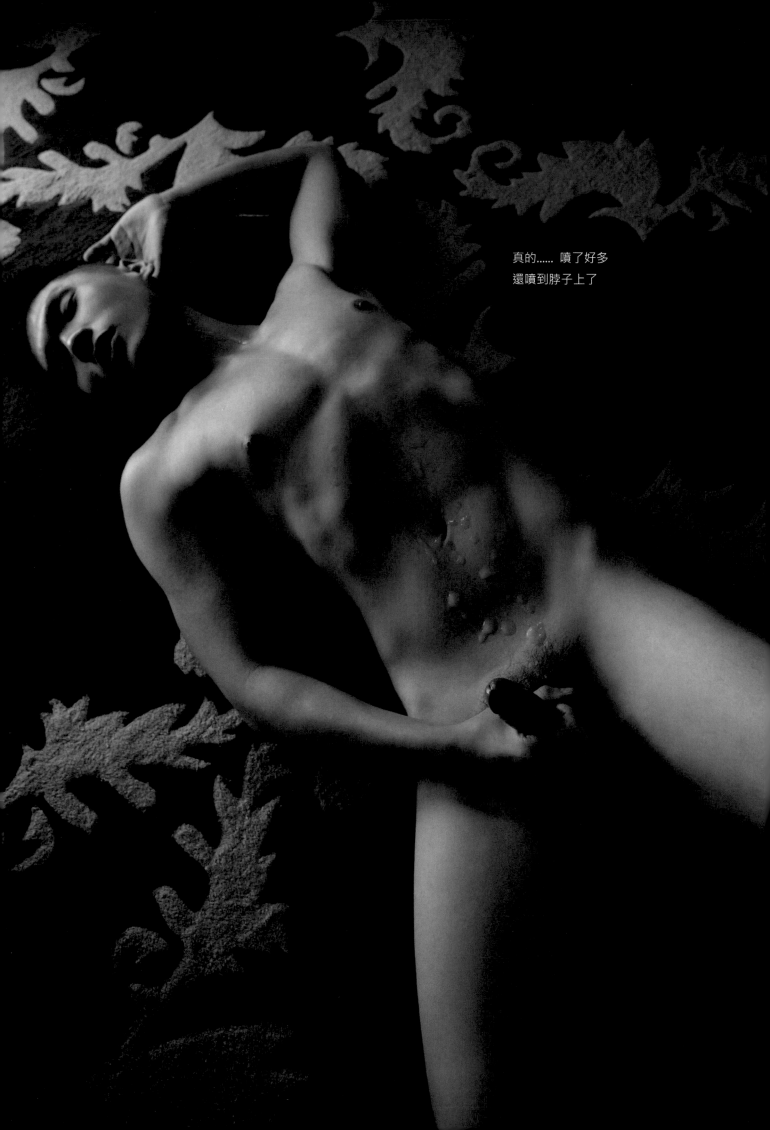

真的...... 噴了好多
還噴到脖子上了

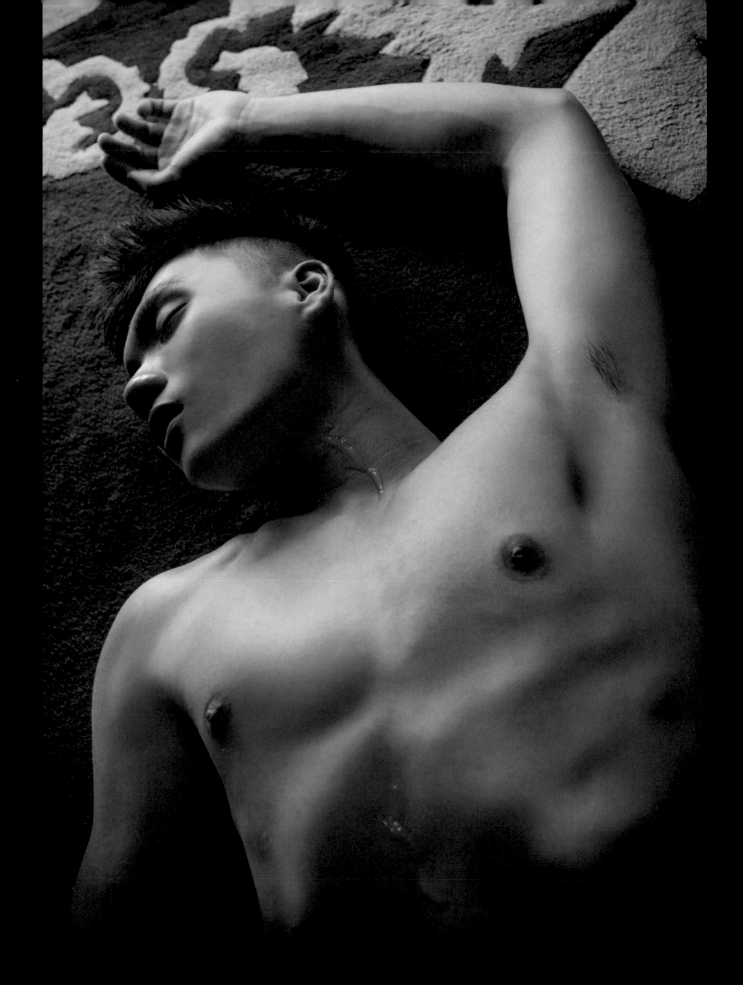

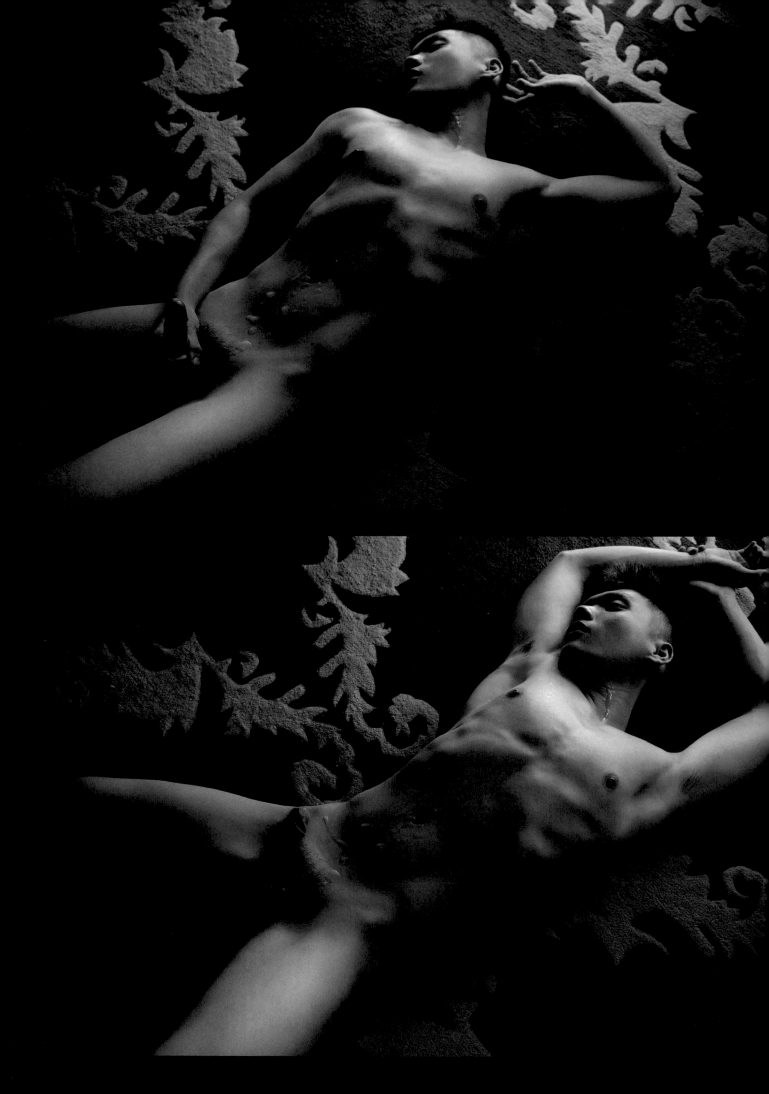

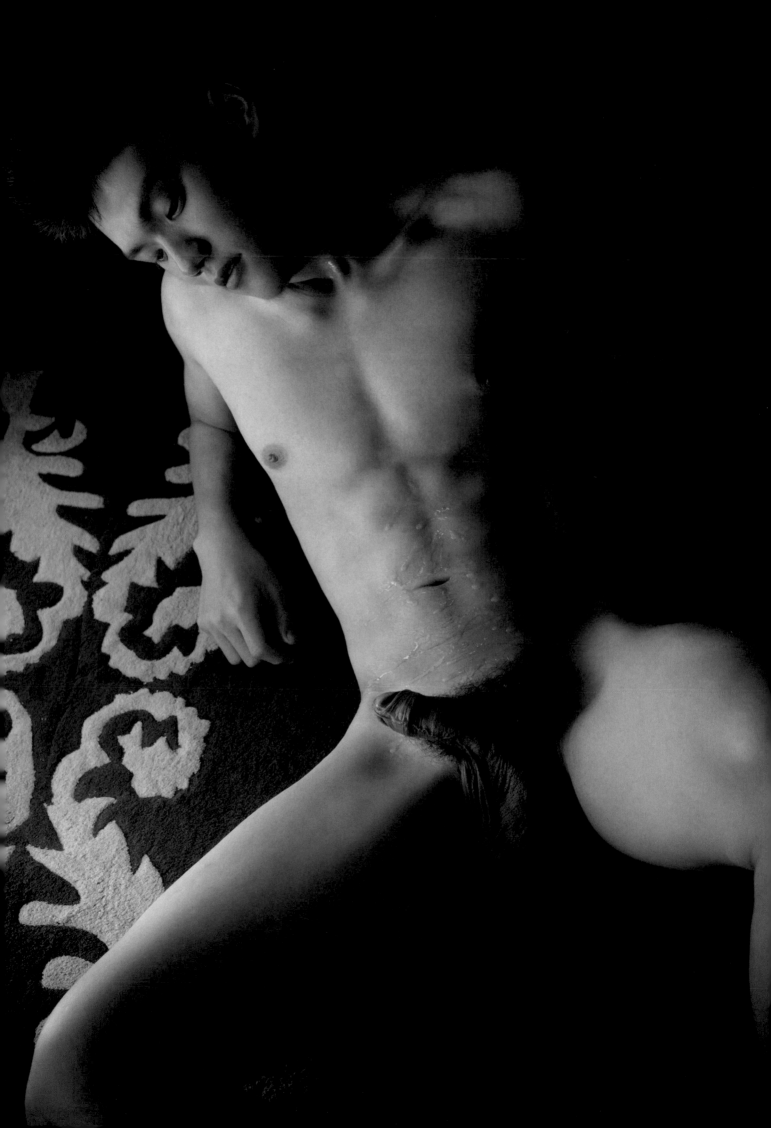

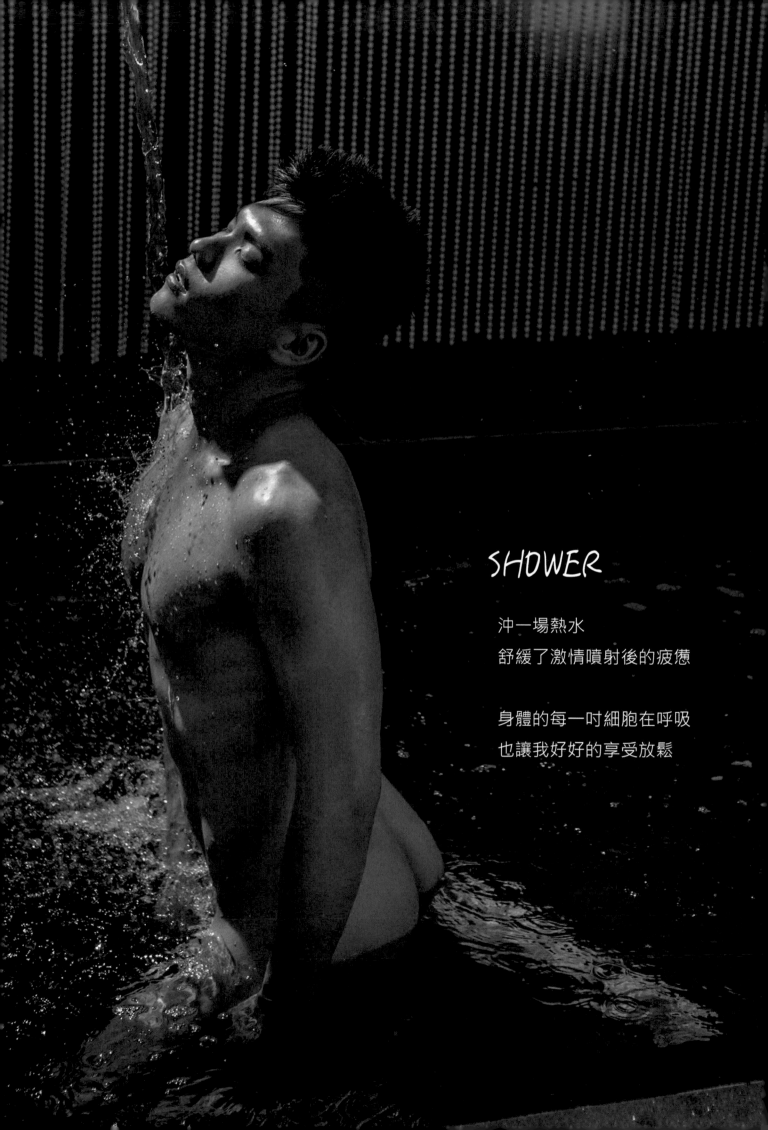

SHOWER

沖一場熱水
舒緩了激情噴射後的疲憊

身體的每一吋細胞在呼吸
也讓我好好的享受放鬆

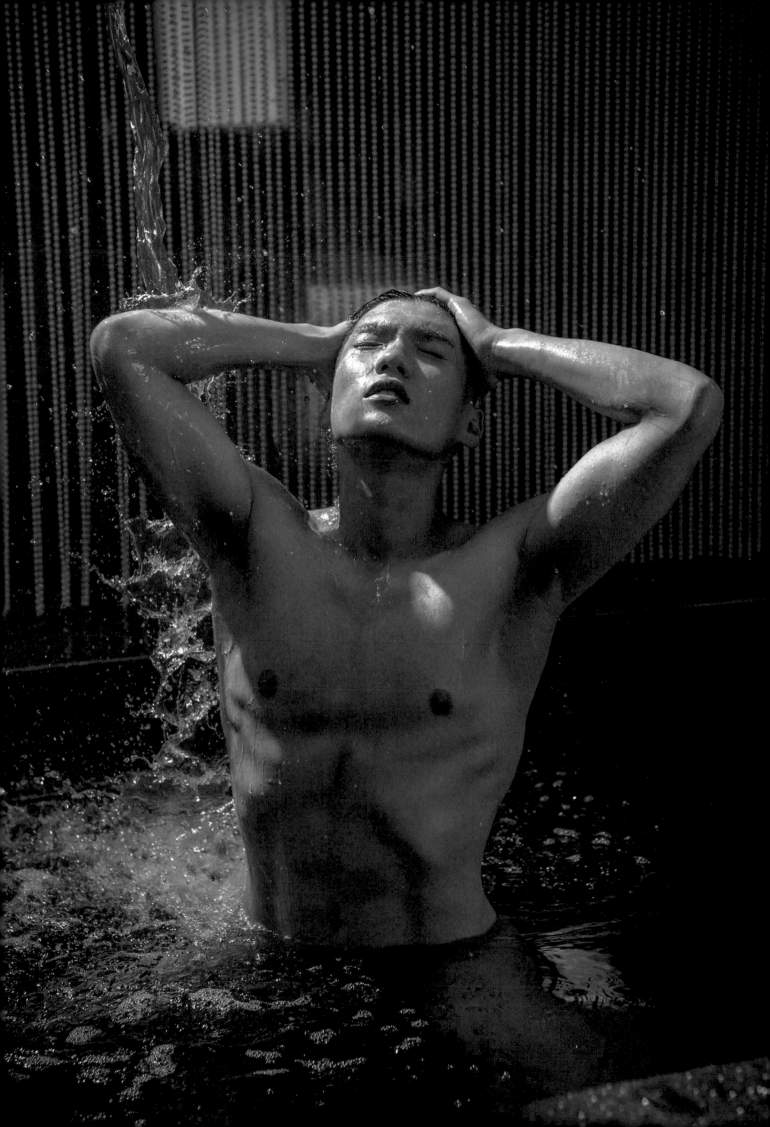

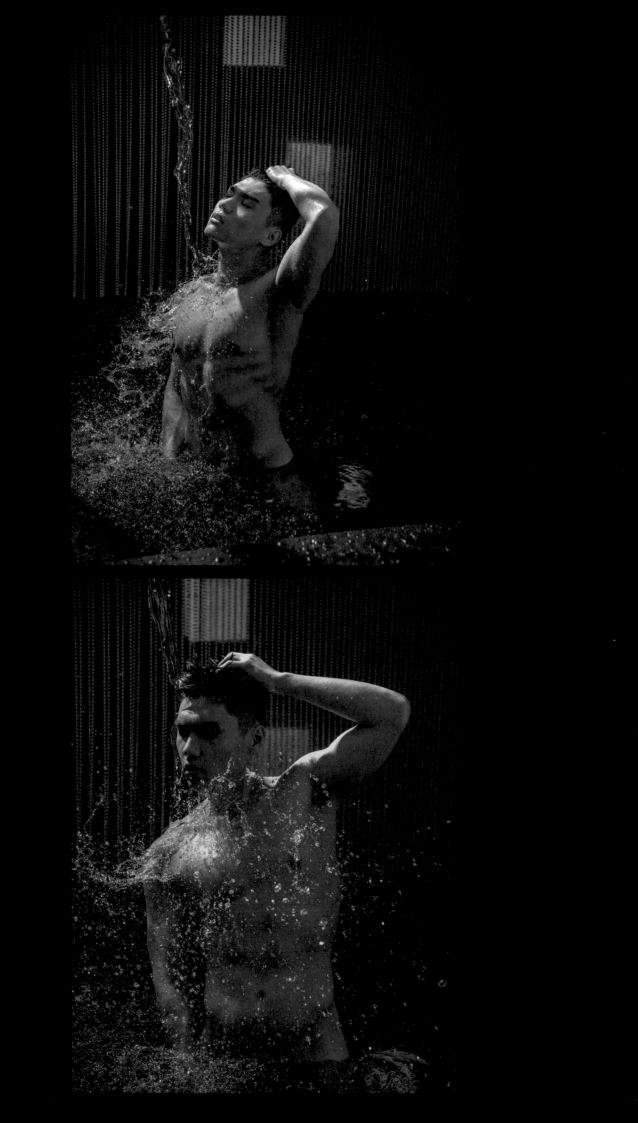

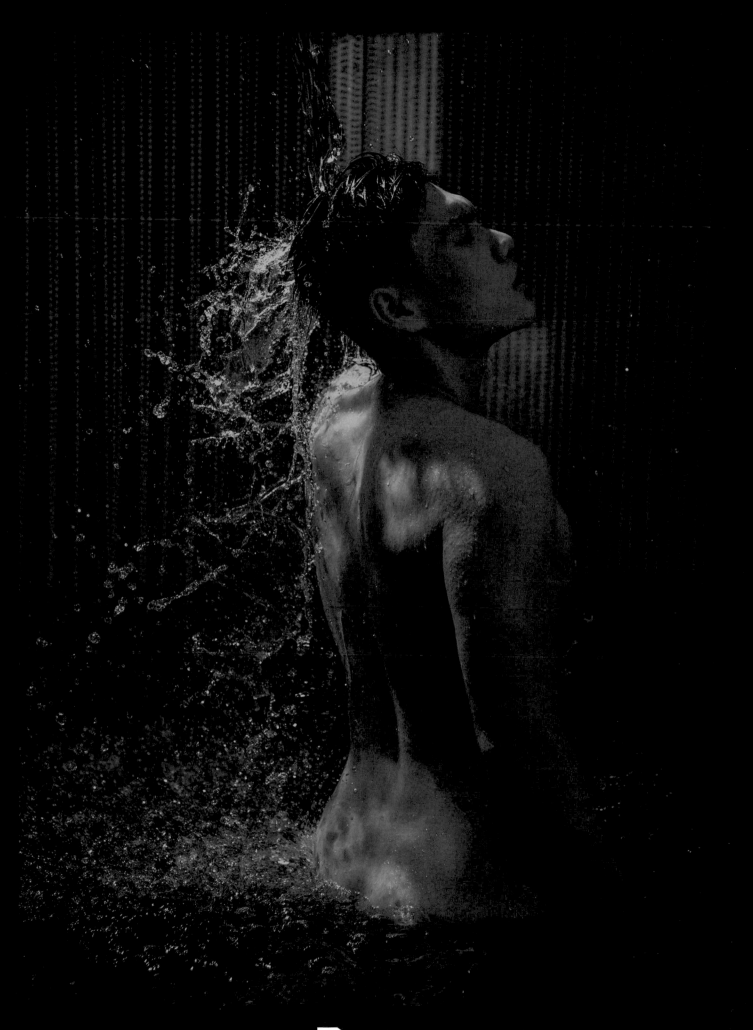

Blue Men
photoblue0.blogspot.tw

f 藍男色實體商品門市　　　🔍

想要隨時follow 藍男色/BLUE MEN 系列實體周邊作品嗎
或是當你錯過實體書的線上預購時間？

立即以 FACEBOOK 搜尋 【藍男色實體商品門市】

我們將有最即時的訂購訊息發布
專人進行商品訂購接洽寄送

藍男色實體商品門市

@BLUEMENss

首頁

貼文

評論

相片

關於

按讚分析

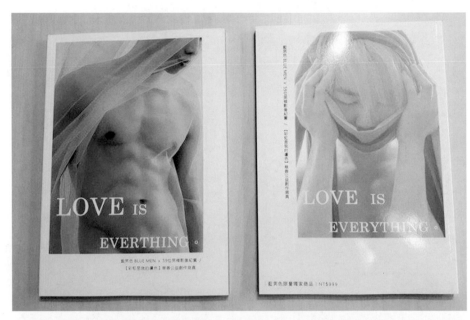

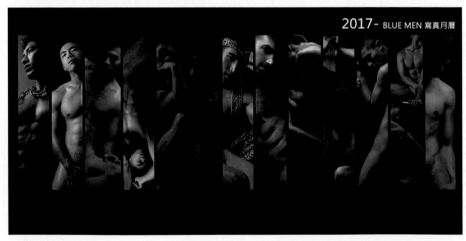

實體通路店鋪委由 【做純的 友善空間】現場發售

https://goo.gl/ltsw1o

想收藏藍男色 / BLUE MEN 系列電子寫真書及影音獨家映像，
你可在電子書城透過線上購買，使用電腦及手機APP進行觀看閱讀
並可隨時掌握最新期數的作品發售

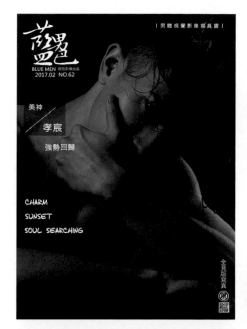

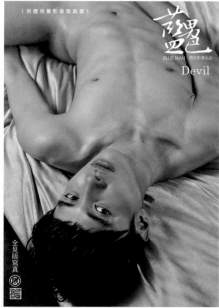

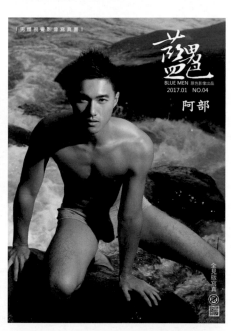

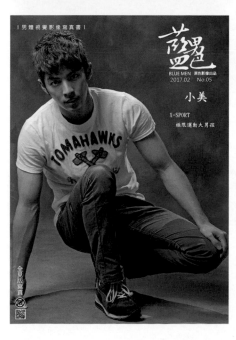

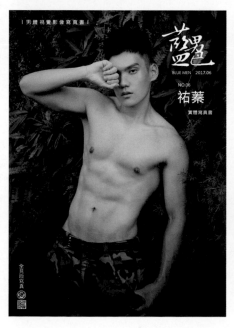

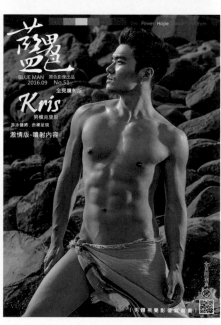

http://www.pubu.com.tw/store/140780

BLUE MEN

喜歡 BLUE MEN 的風格作品
心動想要加入 BLUE MEN 男模的行列嗎？
你也可以為現在的自己留下美好紀錄，
拍攝自己專屬的作品

徵求:

1.寫真書男模(超高通告費及抽成)
2.創作型樣本男模(無薪互利)
3.合作 / 特約攝影師(性別不拘)
 4.創作型/風格造型師
快與我們聯繫

E-MAIL： a0919060483@gmail.com
部落格： http://photoblue0.blogspot.tw/
粉絲專頁： 搜尋「藍男色」、「BLUE MEN」

https://ez2o.com/18wkw

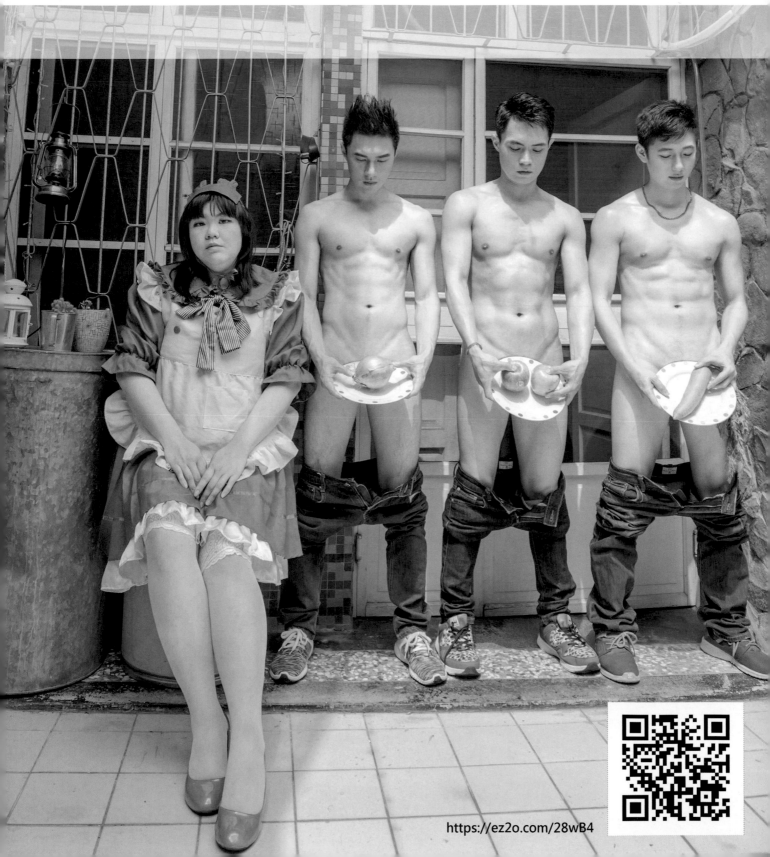

https://ez2o.com/28wB4

｜藍男色×祐蓁寫真書｜

2017 年 6 月 10 日 初版第一刷發行

平面攝影　張席菻
編　　輯　張席菻、張婉茹、林奕辰

特別贊助　做純的 - 同志友善空間、台灣基地協會、新竹風城部屋、
　　　　　紅絲帶基金會

粉絲專頁　FACEBOOK 搜尋【BLUE MEN】【藍男色】
書店網址　http://www.pubu.com.tw/store/140780

發　　行　亞升實業股份有限公司